進撃巨人

最終研究 2

生存之戰

大風文化

那個巨人不管在哪個時代，都為了追求自由而持續往前邁進。

進擊的巨人！

為了自由而戰……他叫做……

By
艾連・庫爾迦（第88話）

隱藏在地下室的東西是希望？還是絕望？

▼迎向新局面的《進擊的巨人》

《進擊的巨人》在2009年於日本《別冊少年Magazine》展開連載後，隨即蔚為話題，成為代表日本漫畫的作品。兩部真人版電影以及2017年春天播映的電視版動畫第二季等，在作品連載了八年後，人氣依然沒有減退的趨勢。吞食人類的神祕巨人、與其對抗交戰的角色們，還有人類變成巨人，巨人與巨人間充滿魄力的戰鬥場面，都具有讓觀眾看得熱血沸騰，甚至忘記時間的魅力。

在目前的主線故事裡，艾連等人已經解開調查軍團的目標之一——葉卡家地下室的謎團，逼近劇情核心的情報也接二連三登場，劇情迎來了全新的局面。「城牆外也有人類」這個真相，是足以撼動《進擊的巨人》世

界觀的巨大事件，也讓從連載一開始就不斷進行考察的我們——「進擊的巨人」調查兵團大為驚愕。不過，就算這樣的情況令人大感意外，在得知真相後再次重看故事，又會發現這些真相的伏筆其實並不難察覺，早已巧妙地隱藏其中，結果又再次受到 **「被諫山老師擺了一道！」** 的衝擊。

散布在整個《進擊的巨人》故事中的謎題，答案其實早已給予讀者提示，對於我們這種喜愛隨著故事進行考察的讀者來說，可以對等地接受諫山老師給予的挑戰。所以在劇情急轉直下後，我們決定製作第二本研究書籍，也就是本書。本次將同時探討新公開的謎題與還沒回收的伏筆，盡可能解析目前能夠解開的謎題，推測故事的結局……並將調查報告統整在這本書裡。

希望這本書能協助各位讀者更加接近漫畫界的巨人·諫山創老師所描繪的——諸多謎題的真相。

人類（讀者）的反擊現在才要開始！

—— 「進擊的巨人」調查兵團

ATTACK ON TITAN
Final Answer

【目　次】

ATTACK
ON
TITAN
Final
Answer

《進擊的巨人》世界地圖
新公開！牆內與牆外世界的地理關係

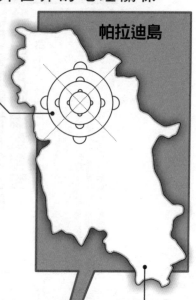

帕拉迪島

艾連等人居住的牆內世界
107 年前的巨人大戰後，145 代弗利茲王與少數艾爾迪亞人逃入三道城牆中居住。艾連等人一直以為城牆內就是整個世界，然而在艾連家的地下室發現的三本書中，卻證實了城牆外還有人類。

艾爾迪亞人所憎恨的大國瑪雷
擁有七個巨人的力量，以世界盟主的身分握有大權的大國瑪雷。國內設置了艾爾迪亞人的收容區，嚴格隔離和管理艾爾迪亞人。近年他們開始開發巨人以外的武器，並策劃奪取擁有豐富資源的帕拉迪島。

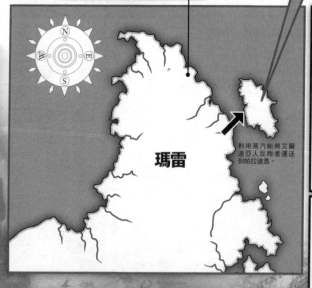

利用蒸汽船將艾爾迪亞人反叛者遞送到帕拉迪島。

瑪雷

艾爾迪亞人反叛者的流放地
艾爾迪亞人一旦反叛瑪雷，就會被送到這裡，俗稱「樂園」。有一道高 30 公尺的城牆，治安當局的人會將巨人的脊髓液注入艾爾迪亞人身體裡，再把他們推下去。成為「純潔的巨人」的艾爾迪亞人，會因為尋求人類的本能而朝北方的三道城牆前進。

位於東方的瑪雷敵對國
自稱梟的艾連，庫爾迦號召支援與協助流亡者的國家。目前只知道是「位於東方的瑪雷敵對國」（第 87 話），地點和國力都還不清楚。

※這張地圖並非官方製作的地圖，是編輯部根據漫畫內的敘述製作的想像圖，可能會與官方設定或見解不同，敬請諒解。

雖然《進擊的巨人》的世界已經逐漸逼近故事核心，但還有許多尚未回收的伏筆。其中一個是用倒過來的日文片假名書寫在單行本內封面封底地圖上的文章，可能是逃進城牆內的人們的歷史，想必是相當重要的情報。這些文章到底寫了什麼內容呢？我們將試著解讀整段文章。

「人們因為巨人的出現而流離失所，四處逃竄。

面對巨人壓倒性的戰力，人類束手無策，

不得不搭船航向新天地。

然而這時絕大多數的人類，

都因為自相殘殺而滅絕了，

能登上船的只有極少數的掌權人士。

航行過程十分艱困，

大約半數的人就此音訊全無，未能抵達目的地。

新天地裡的高大城牆是本來就存在的。

我們崇敬這塊神聖的新大陸。

人類的理想就在這座城牆裡。

我們要在這座城牆裡建立永無紛爭的世界。」

（全文。無法解讀或文法不明的部分皆為推測。）

這段話在今後的《進擊的巨人》世界考察上仍然具有非常重要的意義。本書也會不時引用這段話，請各位牢記在心。

隱藏在封面下的神祕敘述

（※這裡所解讀出的文章並非官方推測，也不是出版社或作者所發表的官方設定。因此不一定是正確的解讀，僅供參考，敬請諒解。）

ATTACK ON TITAN
Final Answer

《進擊的巨人》歷史年表
——人類與巨人戰鬥的軌跡——

這張年表是依據漫畫《進擊的巨人》(第1~91話),以及《進擊的巨人 Before the fall》(1~10集)的內容,整理製作而成的作品內世界之歷史。各位可使用這張年表來協助考察。

【時序】 ※括弧內為作品中的年分	【主要發生事件】	【登場人物的動向】
超過2000年以前	▼王家統治世界	
1850年前	▼尤米爾·弗利茲獲得巨人之力	
1850年前~107年前	▼尤米爾死後,巨人之力分為「九個巨人」。艾爾迪亞帝國建國之後,消滅古代王國瑪雷,統治了大陸。在其後約1700年間,被稱為「尤米爾的子民」的艾爾迪亞人以民族淨化的方式增加人口。▼瑪雷人於內部挑撥,導致艾爾迪亞不斷爆發內戰,國力逐漸衰弱。瑪雷藉此奪取「九個巨人」中的七個巨人。▼巨人大戰爆發。	
107年前(743)	▼幾乎所有的人類都被巨人吞食。然後,三道巨大的城牆建造完成。▼其後,國王竄改牆內人民的記憶,統治牆內世界。他們拒絕與牆外的世界接觸,放棄戰鬥。	
約70~60年前 (770~780左右)	▼建設中的工廠都市開始準備運作。▼發現新材料黑金竹和冰爆石,開發出立體機動裝置的原型和調查軍團使用的短刀。▼崇拜巨人的信徒發動暴動,希干希納區的門開啟,巨人入侵,造成許多人死亡。▼調查軍團為了尋找巨人的弱點,展開在牆外捕捉巨人的作戰。雖然確認巨人死亡,仍造成多名成員傷亡,所以官方將這次行動視為毫無成果,發布牆外遠征活動無限期凍結的通告。▼調查軍團在沒有獲得許可的情況下仍決定進行牆外調查,與其同行的安海爾成功打倒巨人。調查軍團也免於完全解散的命運。	▼裴克洛:自巨人吐出的母親屍體中誕生,但也因此死亡。▼索魯姆:人類史上第一位成功殺死巨人的人,討伐巨人,證明弱點在頸部附近。然而不僅眼睛受傷,也失去蹤影。▼安海爾:成功

2年前(848)	3年前(847)	4年前(846)	5年前(845)	6年前(844)	8年前(842)	15年前(835)	30～15年前(820～835左右)	40～30年前(810～820左右)	50年前(790)	約60～50年前(780～790左右)
▼調查軍團第34次牆外調查	▼艾連等人加入第104期訓練軍團，開始訓練。	▼執行瑪利亞之牆奪還作戰，但宣告失敗。失去三分之一的領土與兩成人口。然而事實上，此一作戰另有「滅口」與「捨棄人民」之目的。	▼調查軍團進行了牆外調查，但沒有成果。約八成軍團成員死亡。▼超大型巨人出現。希干希納區的開關門被打穿了一個洞，通往瑪利亞之牆的門也被盔甲巨人破壞，居民撤退至羅塞之牆。			▼里維：正值幼年時期。遇到肯尼，有數年時間接受他的照顧。	▼由於吉克的告發，使艾爾迪亞復權派的反叛行動公諸於世，被流放至帕拉迪島並巨人化。▼希干希納區爆發流行疾病，多人死亡。	▼與雷斯家對立的阿卡曼家族與東洋人受到政府迫害。		▼調查軍團在曉違15年後進行牆外遠征，但因受到巨人襲擊而失敗。▼立體機動裝置正式編入軍團教材中。
▼伊爾賽·蘭格納：留下記載著奇行種所說的話的筆記後，被巨人吞食。			▼希絲特莉亞：羅德替她取了假名「克里斯塔·連茲」，與她解除父女關係，並讓她移居開墾地。▼古利夏：襲擊在教堂祈禱的雷斯家，吃下芙莉妲奪取巨人的能力。之後將地下室的鑰匙交給艾連，並對他注射巨人藥，讓他存自己以傳承巨人的力量。▼艾連：遭遇超大型巨人。母親被入侵的巨人吞食。	▼米卡莎：雙親遭到強盜襲擊而亡。之後被葉卡家收養，與其一同生活。	▼芙莉妲·雷斯：繼承叔叔烏利的巨人力量。	▼艾連、米卡莎、阿爾敏、約翰、柯尼、希絲特莉亞：出生。	▼古利夏：被流放至帕拉迪島時，繼承了庫爾迦身上的「進擊的巨人」力量，流浪之時於瑪利亞之牆前遇見基斯。開始以醫生身分在牆內生活，並阻止流行病繼續蔓延，其後與卡露拉結婚。	▼肯尼：因為殺害眾多憲兵而被稱為「割喉者肯尼」，成為街頭巷尾所害怕的對象。後來因為遇上烏利·雷斯而加入中央第一憲兵團。	▼尤米爾：從這時開始以純潔的巨人狀態不斷徘徊流浪。	▼裘克洛：史上第一位使用立體機動裝置殺死巨人的人。

Final Answer

【時序】※括弧內為作品中的年分	主要發生事件	登場人物動向
1年前（849）		▼里維、漢吉：在牆外調查時發現伊爾賽・蘭格納的筆記。
托洛斯特區防衛戰・奪還戰	▼第104期訓練軍團畢業典禮後就消失。超大型巨人出現。破壞托洛斯特區的開關門後就消失。巨人入侵托洛斯特特區。（多人死亡）全員暫時撤退。▼艾連的巨人化能力覺醒，運用其力量以大石頭封閉被破壞的門。雖然犧牲眾多人員，但成功奪回了托洛斯特區。▼艾連、米卡莎、阿爾敏，正式加入調查軍團。	▼艾連：因為被巨人吞食而發現巨人力量。在作戰結束後的軍法會議上，決定將他安置於調查軍團。▼馬可：不小心聽見萊納與貝爾托特的對話而被滅口。
第57次牆外調查	▼第57次牆外調查自卡拉涅斯區出發。▼女巨人帶著大量巨人摧毀了右翼搜索部隊。▼調查軍團雖然在巨大樹森林時捕捉到女巨人，但最後還是被她逃脫。▼因為牆外遠征失敗，艾連必須交由憲兵團處置。	▼艾連：雖然被女巨人抓住，但又被里維和米卡莎救回。
女巨人捕捉作戰	▼調查軍團在城裡祕密執行捕捉女巨人的作戰。調查軍團在厄特加爾城雖然成功捕捉真實身分是女巨人的亞妮，但她以結晶化封閉自己而無法問出情報。▼得知城牆是由巨人組成。	▼阿爾敏：推測出女巨人是亞妮，擬定捕捉計畫。
野獸巨人出現・在厄特加爾城交戰	▼野獸巨人出現在羅塞之牆內。調查軍團在厄特加爾城遺跡駐紮，與其對戰。許多人犧牲，野獸巨人逃脫。▼經過調查後發現羅塞之牆並沒有被巨人突破，而入侵的巨人是拉加哥村的居民。▼襲擊結束後的隔天，萊納與貝爾托特變成巨人，帶走艾連與尤米爾。	▼野獸巨人（吉克）：奪走調查軍團成員米可的立體機動裝置。▼尤米爾：為了拯救同伴發動巨人化能力。▼貝爾托特：表明自己是超大型巨人。
艾連奪還作戰	▼調查軍團聯合憲兵團一同進入巨大樹森林搜索，與其對戰。在與萊納等人交戰後奪回艾連，但也被巨人包圍，部隊遭到瓦解。▼不過，萊納、貝爾托特與尤米爾之力在此時覺醒，使眾人脫離險境。▼托特與尤米爾逃走，下落不明。	▼艾連文：被巨人攻擊而失去右臂。▼漢尼斯：為了拯救艾連和米卡莎，與吞食艾連母親的巨人對峙，自己也被吞食。▼克里斯塔：告訴尤米爾自己真正的名字是「希絲特莉亞・雷斯」。▼萊納：表明自己是盔甲巨人。▼尤米爾：在情急之下選擇幫助萊納與貝爾托特。
艾連奪還作戰後一週	▼中央第一憲兵團利用利布斯商會綁架艾連絲與希絲特莉亞，但被調查軍團反將一軍，行動失敗。利布斯商會反而被調查軍團拉攏。	▼柯尼：確定在拉加哥村發現的巨人是自己的母親。▼尼克神父：被中央第一憲兵團重複進行硬質化實驗，但總是失敗。▼艾連：被中央第一憲兵團拷問後殺害。

顛覆王政的政變	從羅德・雷斯手中奪回艾連與希絲特莉亞	希絲特莉亞即位為真女王	瑪利亞之牆最終奪還作戰	瑪利亞之牆最終奪還作戰後數日	托洛斯特區襲擊戰一年後（851）
▼中央第一憲兵團綁架艾連與希絲特莉亞。調查軍團為了拯救他們，與肯尼率領的對人壓制部隊交戰後暫時撤退。▼調查軍團因被冠上殺害利布斯商會會長的罪名而解散，艾爾文團長面臨死刑判決。▼皮克希斯司令、薩克雷總統發動政變，弗利茲王政與中央第一憲兵團遭到推翻。	▼調查軍團與憲兵團的對人壓制部隊在雷斯家的教堂地下洞窟交戰。▼希絲特莉亞拒絕繼承雷斯家的巨人之力後，羅德・雷斯變成了比超大型巨人還龐大的巨人，並入侵歐爾布德區。調查軍團前往阻止。	▼隱瞞眾人至今的王家、城牆與巨人的歷史公諸於世。▼在地下洞窟發現的發光礦石成為新資源，廣泛地提供給居民使用。▼托洛斯特區完成用來對付巨人的武器：巨槌。	▼調查軍團在希干希納區與吉克、萊納、貝爾托特率領的巨人展開決戰。▼發現新巨人，為四腳步行型且擁有智慧。▼討伐超大型巨人，奪回瑪利亞之牆，但生還者只有9人。	▼在艾連家的地下室發現古利夏的筆記。包含古利夏的過去，更得知艾爾迪亞人與瑪雷人在牆外世界對立的歷史。艾爾迪亞人為了躲避戰爭而導致牆內世界誕生。也明白巨人的力量有九種，繼承壽命只剩13年，以及純潔的艾爾迪亞人等事實。▼舉行御前會議，整理並報告關於至今所知的巨人與世界的資訊，而且毫無保留地傳達給民眾。	▼剷除瑪利亞之牆內的所有巨人。以希干希納區為據點，允許居民遷移定居。▼調查軍團展開睽違6年的瑪利亞之牆牆外調查，抵達執行送往「樂園」的地點。
▼迪墨・利布斯：因為背叛而被肯尼殺害。▼漢吉：獲得媒體與利布斯商會的協助，將目前王政的惡行公諸於世。	▼艾連：獲得硬質化能力。▼里維：肯尼臨終前將巨人藥交給了他。▼希絲特莉亞：給予巨人化的父親羅德致命一擊。		▼艾爾文：與大批士兵一同擔任誘餌作戰的誘餌而戰死。▼阿爾敏：因為自己擬定的犧牲作戰而遭受瀕臨死亡的重傷，之後藉由里維注射巨人藥後巨人化。在吃下貝爾托特後復活，繼承了超大型巨人的力量。▼萊納：遭到調查軍團打敗且差點被殺死之前，被吉克與四腳步行型巨人救助後撤退。	▼艾連：因為違反軍法，暫時被關進懲罰房。在那時回想起古利夏的記憶，並得知自己的力量就是「進擊的巨人」的能力。	▼艾連、米卡莎、阿爾敏：終於看見海洋。

Final Answer

13

牆內世界・帕拉迪島

受到人民愛戴的「養牛的女神」
希絲特莉亞・雷斯女王

●舊王政顛覆後，身為真正王家雷斯家後裔的她即位為新女王。她改革過往的暴政，徹底執行將財富與情報廣泛分享給民眾的政策。

統率三軍團的最高總司令官
達里斯・薩克雷總統

●掌握統治牆內世界軍團全權的核心人物，政府的實質最高權力者。

打倒巨人的關鍵！負責牆外調查
調查軍團

●艾連等人隸屬的軍團。主要任務是以調查巨人生態與奪回領土為目標的牆外遠征。他們經常與巨人接觸，戰死者也非常高，所以自願加入的人很少，總是處於人手不足的狀態，但在新王政成立後，因為獲得政府和民眾的支持，預算和團員也增加了。不過，在瑪利亞之牆最終奪還作戰中，雖然最後成功奪還城牆，但生還者只有9人。

負責修復城牆與防禦
駐紮軍團

●主要任務是防禦以及修復隔開巨人與人類的城牆，也負責維持都市的治安。巨人襲擊時會前往最前線，引導市民避難和驅逐巨人。因為生活相當安逸，曾經變得非常腐敗，不過在巨人入侵瑪利亞之牆後恢復危機意識。團員人數最多，是軍團主力。

統 治

在牆內過著擔心巨人來襲的生活
一般市民

●以前只是乖乖被王政統治的民眾，但在新王政建立後，情報都公開了，他們也因此得知關於城牆和巨人的歷史與真相。

住在城牆內部中央的人們
貴族、權貴人士

●王政政府之下過著優渥的生活，但因為舊體制瓦解，權力也就此衰退。他們的爵位被剝奪，也有人被送進監獄。

※ 此圖解並非官方資訊。是以截至第90話為止的內容為基礎，根據獨立推測統整的預想圖。

圖解！《進擊的巨人》的社會架構

在《進擊的巨人》裡登場的世界擁有特殊的社會架構。這裡將根據漫畫《進擊的巨人》的描述推測其社會架構，以圖表的方式彙整呈現。

支撐著托洛斯特區的經濟活動
利布斯商會

●主要以托洛斯特區為中心進行商業活動，在政治與經濟上都擁有影響力，雖然也從事非法工作，但一直以買賣守護著城鎮人民的生活。

崇拜城牆的宗教團體
城牆教

●中心人物知道「城牆」是由巨人組成，一直努力隱瞞這項事實。自從尼克神父被殺之後就沒有再出現明顯的動向。

提供物質

牆外世界·大陸

新的敵人?!牆外的人類
瑪雷

●擁有七個巨人的力量，統治牆外世界·大陸的大國。工業發展遠遠領先牆內，飛行船和自動車也已經實用化。將艾爾迪亞人隔離在收容區並迫害他們，反抗的人都會被強制變成巨人，流放至帕拉迪島。近年他們盯上了可能埋藏在帕拉迪島上的化石燃料，正策劃侵略帕拉迪島。

侵略計劃

鎮壓

負責內地防禦與內政
憲兵團

●主要任務是防禦牆內中樞地區，席納之牆內地，以及維護其治安。很少有危險的任務，所以很受訓練兵歡迎。中央憲兵團是以王政直轄的祕密組織身分在背後活動，但因為舊王政瓦解而失去了地位。

沒有移居牆內的「尤米爾的子民」
艾爾迪亞人

●曾以巨人之力統治大陸的民族。是在第 145 代國王遷都至帕拉迪島的城牆內時，殘留在牆內的人民之子孫，目前受到瑪雷當局的迫害而居住在收容區內。

送往樂園

鍛鍊即將成為新兵的人！
訓練軍團

●召集希望加入軍團的人，進行適性測驗和訓練的軍團。通常會在最前線的城市進行訓練。不僅會實際進行使用立體機動裝置討伐巨人的訓練，也會開辦傳授討伐巨人知識的講座課程。在這裡的成績將決定未來的去路。

※本書是以日本講談社出版、諫山創著作之《進擊的巨人》漫畫單行本第 1～21 集、《進擊的巨人 Before the fall》1～10、《進擊的巨人 ANSWERS》為參考資料撰寫而成。

本文中括弧內的第○集第○話，即代表引用自漫畫單行本的集數與話數。若是別冊少年 Magazine 上連載的內容，但尚未收錄成單行本的故事，括弧中只會標示第○話。最後，本書中的考察是依據截至《別冊少年 Magazine 2017 年 4 月號》為止已揭露的真相來進行推論。如果在本書上市之時有新的事實揭曉，可能會推翻本書中的考察內容，敬請諒解。

《進擊的巨人》世界的相關調查報告

第1擊

目前已得知的驚愕事實！
城牆外也有人類！

~瑪雷世界史、
艾爾迪亞世界史
與牆內世界史~

顛覆作品世界觀的驚人事實！城牆外也有人類!!

▼來自牆外的人類揭露了原作世界的架構

《進擊的巨人》描繪了捕食人類、玩弄其生命的巨人，以及拚命與巨人對抗的人類。作品中散落著「巨人是什麼人？」或「人類為什麼會生活在城牆內？」等各式各樣的謎團，不過最近有一部分的謎團得到了解答。

其中特別令人震驚的，即是「城牆外也有人類」這一項新事實。如同以下所述：「就如大家所知，距今一百零七年以前，除了我們以外的人類，全部……都被巨人吞噬了。後來，我們的祖先建造了巨人無法跨越的堅固『城牆』，藉此成功確保了一塊沒有巨人的安全領域……」（第1集第2話）

在主角艾連·葉卡等人所生活的世界，殘存的人類都居住於城牆內是一項常識。

故事的世界架構。

我們將以新揭露的情報作為基礎，在此章驗證與巨人息息相關的原作

變的罪名放逐至國外，所以才來到帕拉迪島。

雷」的國家治理的大陸。古利夏雖然來自於瑪雷，但被瑪雷當局以策劃政

島」的島嶼。而且還得知只要從這座島橫越海洋，就可以抵達由名為「瑪

根據古利夏的父親告訴他的話，築起三道城牆的土地是名為「帕拉迪

城牆外竟然也有人類存在，而且他們擁有「照片」這項牆內沒有的技術，並過著「優雅」的生活。

21 集第 85 話）這樣的親筆訊息。

不是一幅畫。這是利用拍攝對象反射的光顯影在特殊紙張上，稱為照片的東西。我是來自人類能夠優雅過生活的牆外。其實人類並沒有滅亡。」（第

但是，艾連的父親古利夏・葉卡留在地下室裡的照片上，卻寫著「這

位於海洋另一側的大國！瑪雷究竟是什麼樣的國家？

▼歷經瓦解與復權的大國・瑪雷的歷史

首次揭露其存在的大國・瑪雷。關於這個國家與帕拉迪島的形成，古利夏的父親如此說明：

「距今1820年前，我們的祖先『尤米爾・弗利茲』……與『大地的惡魔』簽下契約而獲得力量。那就是巨人的力量。尤米爾死後將靈魂分給『九個巨人』，建立了艾爾迪亞帝國。艾爾迪亞消滅了古代大國瑪雷，成了這塊大陸的統治者。接下來是一段黑暗時代。擁有巨人力量的『尤米爾的子民』將其他民族視為低等人種，開始進行鎮壓。奪走土地跟財產，造成多個民族滅絕……另一方面，艾爾迪亞人強迫其他民族生下他們的後代，藉以繁衍尤米爾的子民。這場民族淨化運動持續約1700年。但是

過去的大國瑪雷，派人在擴張到頂點的艾爾迪亞內部進行挑撥，接下來爆發的內戰成功削弱了艾爾迪亞的實力。更進一步拉攏了『九個巨人』當中的七個，在80年前的那場『巨人大戰』贏得勝利。弗利茲王帶著國民逃到僅剩的國土『帕拉迪島』上，還築起了三道高牆。」（第21集第86話）

從此段說明可以得知，瑪雷雖然是個古代大國，但曾經遭到獲得巨人之力的艾爾迪亞帝國支配，之後才重新奪回權力的這段歷史。「自從脫離艾爾迪亞控制，已經過了幾十年的和平日子吧？」正如古洛斯上士所說的，目前國家處於相當和平的狀態，但是另一方面，「取得瑪雷東邊敵對國家的支援，以及號召亡命他國的人士回籠」（皆出自第87話），這句台詞也顯示了存在著「敵對國家」。

雖然瑪雷擁有「七巨人之力」這項軍事能力，但從「今後將是以燃料為後盾的軍事能力決定一切的時代」（第21集第86話）的想法來看，他們也正在進行征服帕拉迪島的計畫，以獲得埋藏在那裡的龐大化石燃料。

ATTACK ON TITAN
Final Answer

被世人恐懼和輕蔑的艾爾迪亞人是什麼樣的人？

▼艾爾迪亞人體內所流的「惡魔之血」是什麼？

曾經統治瑪雷的艾爾迪亞帝國人民，當初並未全部移居到帕拉迪島，還有一部分被留在大陸。

「原本……我們應該是要被瑪雷政府趕盡殺絕的。因為我們是惡魔的後裔，他們當然會有這種想法吧？但心胸寬大的瑪雷政府饒我們不死，還給了我們生活的土地。」和「我們的祖先都是大罪人。鼓吹優生學，還進行民族淨化。我們體內流著那些惡魔的血啊。」（皆出自第21集第86話）

正如上述所示，他們大多認同祖先的罪過，過著被關進特定收容區的生活。

另一方面，身為統治者的瑪雷卻如以下台詞：「將艾爾迪亞人從這世界徹底驅逐，這是全人類共同的願望啊！」（第87話）相當歧視艾爾迪亞

人，對他們抱持著強烈的厭惡感。這種情感除了來自於曾受到支配的歷史外，也與「只是體內吸收了巨人的脊髓液就能變成巨大的怪物，這樣子還敢說跟我們一樣都是人類嗎？這種生物除了你們艾爾迪亞帝國的『尤米爾的子民』之外就沒別人了……」（第87話）這種艾爾迪亞人的特殊體質有關。由於這兩項因素，艾爾迪亞人被稱為「惡魔的後裔」或「惡魔之血」。

雖然作品中並未說明他們巨人化的理由，卻提到能夠巨人化的「尤米爾的子民」是「『艾爾迪亞』國當中能夠變成巨人的特殊人種」（第89話）。

尤米爾的子民看起來和其他人種並無二致，但是可以利用血液檢查辨別，在瑪雷國內，要進入治安單位等機構任職的人，似乎都必須接受這項檢查。從這件事可以得知他們體內流著與其他人不同的「血」。而且就算不斷與其他民族通婚交配，這種血的特殊性質似乎也不會消失。

ATTACK ON TITAN
Final Answer

尤米爾是讓大陸蓬勃發展的神，還是控制大陸的惡魔？

▼瑪雷與艾爾迪亞復權派對歷史有不同的解釋

「她在瑪雷政權下是『惡魔的使者』……然而在艾爾迪亞帝國時代，她卻是『神所帶來的奇蹟』。」（第88話）如同這句話所示，瑪雷與艾爾迪亞帝國，對巨人的印象有極大的差距。但是，在瑪雷復權後，殘留在大陸的艾爾迪亞人大多遵從瑪雷的歷史解釋，而相信過去艾爾迪亞帝國思想的人則被歸類為「艾爾迪亞復權派」。

對於獲得巨人之力的艾爾迪亞人始祖尤米爾・弗利茲，復權派的古利夏主張：「我們的始祖尤米爾得到了巨人的力量，開墾荒地、開闢道路，在山上架設橋梁。所以始祖尤米爾為人們帶來的是財富！讓人們豐衣足食，促進這塊大陸的發展！」

哪裡衍生的呢？

發展的神」；而瑪雷則視她為「控制大陸的惡魔」。這樣的差異究竟是從

也就是說，艾爾迪亞復權派將始祖尤米爾·弗利茲視為「讓大陸蓬勃

「惡魔的後裔」。

1700年。」（第21集86話）將繼承始祖尤米爾之血的艾爾迪亞人稱為

民族生下他們的後代，藉以繁衍尤米爾的子民。這場民族淨化運動持續約

奪走土地跟財產，造成多個民族滅絕……另一方面，艾爾迪亞人強迫其他

巨人力量的『尤米爾的子民』將其他民族視為低等人種，開始進行鎮壓。

相較之下，瑪雷與遵從他們的艾爾迪亞人相信的歷史卻是：「擁有

86話）懷疑在瑪雷政權下，歷史的真相可能遭到竄改。

學校所學到的歷史，果然全都是對瑪雷有利的妄想啊！」、「沒錯！他們

唬得了笨蛋！卻騙不了我們這些真正的艾爾迪亞人！」（皆出自第21集第

對此，與古利夏同為艾爾迪亞復權派的人們也附和，表示：「我們在

ATTACK ON TITAN
Final Answer

25

▼根據解讀者的立場而扭曲的歷史，其真相究竟為何？

為了繼續考究瑪雷與艾爾迪亞復權派在歷史解釋上的差異，首先來整理一下目前已知的兩者對歷史的看法。在瑪雷歧視艾爾迪亞人的背景因素中，據說持續了約1700年的**「民族淨化」**占了很大一部分。在瑪雷人心中，得到巨人之力的艾爾迪亞人掠奪其他民族的土地和財產，並且強迫他們替自己生下後代的印象根深蒂固，所以稱他們為**「惡魔的後裔」**。

相較之下，在艾爾迪亞復權派的口中，則聽不到民族淨化這個詞彙。他們認為祖先是為了**「人民的富庶」**使用巨人之力，讓大陸得以蓬勃發展，將瑪雷的說法解釋為**「瑪雷扭曲了歷史」**（第87話）。不過，這項解釋是古利夏在還無法完全解讀古代語言的情況下推導出來的，其正確性令人存疑。同樣地，瑪雷對歷史的認知也沒有確切證據作為依歸，所以也無法排除疑慮。

那麼，接著來思考兩者的目的。艾爾迪亞復權派的目的如文字所示，是**「復興瓦解的艾爾迪亞帝國」**，所以他們決定要消滅瑪雷。他們認為**「弗**

利茲王帶去城牆內側的是『始祖巨人』！這正是艾爾迪亞復興的關鍵！『始祖巨人』能夠控制並操縱其他巨人！只要有了他，我們將可以再次消滅瑪雷！」正設法獲得「始祖巨人」的能力。另一方面，瑪雷則是以「瑪雷政府接到逃往帕拉迪島的罪惡化身‧弗利茲王的宣戰！不久之後艾爾迪亞將控制世界，再次藉由恐懼成為君臨這塊大陸的霸者！我們要徹底打垮對方膚淺至極的野心！接下來將花幾年時間從大陸各地收容區挑選戰士，以備今後的戰鬥」的名目，在策劃侵略帕拉迪島。艾爾迪亞復權派對這件事的解釋是：「瑪雷政府的目的跟我們一樣，想在避免刺激到弗利茲王的情況下入侵城牆……將『始祖巨人』……搶回來。」（皆出自第21集第86話）

從前述可以明白，雙方都是各自以有利於己方的角度來解釋歷史。

到頭來，艾連‧庫爾迦說的：「這世界上沒有真相……這才是現實。

誰都能成為神或是惡魔，如果有人說那是真相的話，那就是真相！」（第88話）這句話，或許才是最接近真實的吧。

ATTACK ON TITAN
Final Answer

連艾爾迪亞人都無法解讀?!梟所提供的歷史文獻之謎

▼連古利夏都無法解讀的古代語言到底是什麼?

艾爾迪亞復權派把名為梟的眼線送進了瑪雷政府,後來我們才知道梟的真實身分是艾連‧庫爾迦,但復權派當時對他的說明是,**「提供我們武器跟資金,以及目前艾爾迪亞人無從得知的歷史文獻」**。梟提供的文獻是以古代語言書寫,對此古利夏曾說過:**「幾乎都還無法判讀。」**(皆出自第21集第86話)明明是記載著艾爾迪亞歷史的文獻,復權派的成員卻無法閱讀上面的文字,這究竟是為什麼?

其中一個可能的原因,是艾爾迪亞的古代語言在某段時期後失傳了。

既然艾爾迪亞人在巨人大戰中落敗後被瑪雷統治,他們的文字傳承就很有

可能在那時斷絕。不過，巨人大戰爆發的時間只比古利夏的孩提時代早了80年。文字的傳承是否真會在這麼短的時間內斷絕這一點令人存疑。

另外一個可能的原因，是撰寫這些文獻的民族並非艾爾迪亞。艾爾迪亞帝國過去曾以勢力龐大為傲，其他民族的文獻即使出現關於他們的記載也沒什麼好奇怪的。如果是這樣的話，身為艾爾迪亞子孫的古利夏等人看不懂文獻的文字就很合理了。但無論原因為何，梟所提供的文獻內容是否正確、值不值得信賴，都沒有人知道。歷史真相大白的那一天，大概還要很久才會到來。

說到文字解讀，之前在厄特加爾城中，也有發生過鯡魚罐頭上的文字，只有尤米爾可以閱讀，萊納則看不懂的事情。其實這就已經很清楚地闡述了，原作世界裡存在著多種語言的情況。

ATTACK ON TITAN
Final Answer

80年前發生的「巨人大戰」，來龍去脈為何？

▼戰爭結果不是瑪雷獲勝，而是艾爾迪亞帝國逃亡？

受到艾爾迪亞帝國統治的瑪雷，之所以能夠復權的關鍵因素，據說是80年前爆發的「巨人大戰」。關於這場戰爭，古利夏的父親如此說明：「過去的大國瑪雷，派人在擴張到頂點的艾爾迪亞內部進行挑撥，接下來爆發的內戰成功削弱了艾爾迪亞的實力。更進一步拉攏了『九個巨人』當中的七個，在80年前的那場『巨人大戰』贏得勝利。」（第21集第86話）以結果來看，可以得知拉攏了「七個巨人」的瑪雷擊敗了艾爾迪亞帝國。

據說戰敗的艾爾迪亞帝國弗利茲王，「帶著國民逃到僅剩的國土『帕拉迪島』，還築起了三道高牆」。不過當繼承了王家血統的黛娜·弗利

茲被問到：「既然弗利茲王擁有那個絕對性的力量，為何還要退到島上呢……？」她則回答：「那是因為……他對戰鬥抱持著否定態度。」（皆出自第21集第86話）

針對巨人大戰，黛娜更發表了以下解說：「原本『巨人大戰』就是因第145代國王繼承了『始祖巨人』而開始的，當時分到其他八個巨人的家族之間已經持續打了很久的戰爭。但之前王家都會搬出『始祖巨人』協調，因此還能維持艾爾迪亞內部情勢的均衡。但是第145代國王卻放棄這個責任，將王都遷移到邊境的島上。我的家人對此無法妥協，於是與王族分道揚鑣。我們的……這些……悲慘的日子，都是因為國王無視於家族爭端才開始的。」（第21集第86話）

如果她所言屬實，那麼巨人大戰的結果，說是「艾爾迪亞帝國逃亡」，或許會比說是「瑪雷獲勝」還要來得正確。但無論事實如何，我們都能推測出當時決定戰況的關鍵，應該是「七個巨人擁護了哪一方」。

ATTACK ON TITAN
Final Answer

▼瑪雷戰士是善良的艾爾迪亞人？還是骯髒的民族？

據說在巨人大戰中，七個巨人最終選擇擁護瑪雷，但瑪雷究竟是怎麼拉攏這些巨人的呢？目前已經確定屬於九個巨人中的，有「始祖巨人」、「進擊的巨人」和「超大型巨人」這三個，分別從黛娜、庫爾迦和阿爾敏的敘述中得以確認。「盔甲巨人」和「野獸巨人」也有可能屬於九個巨人之中，但目前作品內尚未出現能證明這件事的敘述。

如果一個人想獲得九個巨人的能力，他必須先巨人化，再去吃掉九個擁有巨人能力的人。若瑪雷是用這種方法拉攏七個巨人，那麼擁有特殊體質、可以巨人化的尤米爾的子民，就成了不可或缺的存在。瑪雷在與艾爾迪亞帝國交戰時，是否利用尤米爾的子民奪取了七個巨人的力量呢？庫爾迦曾說過：「瑪雷政府之所以讓大多數的艾爾迪亞人待在收容區生活，只是因為活著的艾爾迪亞人都能以『純潔的巨人』身分充當軍事力量。」（第89話）因此這個可能性是很高的。

身為瑪雷戰士的萊納曾稱尤米爾的子民是「惡劣民族」，但在面對與他同鄉的亞妮時，卻也以這句話：「如果妳！還有等妳回家的父親！還堅持跟這個骯髒民族不一樣……！現在立刻證明給我看！」（皆出自第19集第77話）來逼迫她。亞妮明明也是瑪雷戰士，萊納為什麼會認為她是「骯髒民族」，但他自己卻不是呢？

能夠解釋這個矛盾的線索，就隱藏在新登場的角色賈碧的台詞裡。身為瑪雷戰士候補生的她，對其他候補生說道：「我跟你們的差別……在於決心啊！背負著艾爾迪亞人的命運，要將那座島上折磨我們的惡魔……全部殺光的那份決心。然後打贏這場戰爭向世界證明，唯有我們善良的艾爾迪亞人能夠存活在世界上。」（第91話）換句話說，判斷瑪雷戰士們究竟是「善良的艾爾迪亞人」還是「骯髒民族」的依據，或許不是人種，而是那份「決心」。

隱藏在封面下的神祕文章，是在敘述巨人大戰的經過？

▼這篇神祕文章是什麼人、基於何種立場書寫的呢？

相信大多讀者都知道，取下《進擊的巨人》漫畫單行本的外封面（書衣）後，就會看到一張由內封面封底組成，像地圖的畫。

這張畫裡有一些用倒過來的日文片假名書寫的文章，將全文轉換為正確文字後的內容如下：

「人們因為巨人的出現而流離失所，四處逃竄。面對巨人壓倒性的戰力，人類束手無策，不得不搭船航向新天地。然而這時絕大多數的人類，都因為自相殘殺而滅絕了，能登上船的只有極少數的掌權人士。航行過程十分艱困，大約半數的人就此音訊全無，未能抵達目的地。新天地裡的高大城牆是本來就存在的。我們崇敬這塊神聖的新大陸。人類的理想就在這

座城牆裡。我們要在這座城牆裡建立永無紛爭的世界。」*

根據「我們要在這座城牆裡建立永無紛爭的世界」等敘述，可以推測

這篇文章是「逃進城牆內側之人」所書寫的。而說到逃進城牆內側的人，

就會想到弗利茲王和尤米爾的子民。換言之，這篇文章會不會是在闡述巨

人大戰的歷史，而且是於戰爭中落敗的弗利茲王勢力所書寫的呢？

若是如此，會讓人覺得疑惑的就是文章開頭的那一句，「人們因為巨

人的出現而流離失所，四處逃竄」。雖然最後被瑪雷奪走了七個巨人，但

最先取得巨人力量的是尤米爾子民的祖先──尤米爾‧弗利茲。這些隸屬

弗利茲王勢力的人，竟然會因為巨人的出現而流離失所，這究竟是怎麼一

回事呢？

至此可以聯想到的，是先前研究過的瑪雷與艾爾迪亞帝國對巨人的價

值觀差異。如果內封面封底的文章屬實，那麼實際情況說不定確實是艾爾

迪亞帝國以和平為目的利用巨人，而瑪雷則以軍事目的利用巨人。

*
這裡所解讀出的文章為非正式的推測，並非是出版社或作者的官方設定，也許並不是正確的解讀方式，僅供參考，敬請諒解。

ATTACK ON TITAN
Final Answer

如果原本的王家是弗利茲家，現在的王家雷斯家又是什麼人？

▼ 在弗利茲王渡海後的107年間發生了什麼事？

在闡述古利夏過去的支線故事中，出現了一名繼承尤米爾子民的始祖尤米爾・弗利茲血統的女性，名叫黛娜・弗利茲。

「在巨人大戰末期，王家有一族拒絕逃到島上而留在大陸。其後裔目前就只剩她一個人。他們一族始終期待著艾爾迪亞再次復興的那一天，帶著王家所擁有的巨人情報潛伏在收容區裡。」正如這段文字所述，她是在巨人大戰結束後仍居住於大陸的弗利茲王家的後裔。古利夏得知這件事之後，便斷言黛娜是「為了我們艾爾迪亞人民……而留在這塊大陸的真正王家」（第21集第86話），認為艾爾迪亞復權的關鍵，便是讓她取回始祖巨人的力量。

為了研究弗利茲家的歷史，必須先整理一下年代。本書內的年代在沒有特別註記的情況下，皆是以艾連加入調查軍團那一年為基準，標記為○○年前。

首先要確認的，應該是年幼時的古利夏究竟在何時得知尤米爾·弗利茲與巨人大戰的內容。根據作品中的說明，在那個時候，爆發巨人大戰是80年前的事情。雖然不知道這場大戰持續了多少年，但既然弗利茲王逃進城牆內的時間是107年前，從古利夏的孩提時代到艾連進入調查軍團，應該是相隔了大約27年。

若依據以上條件來思考，尤米爾·弗利茲得到巨人力量的時間，應該是在大約1847年（1820＋27）前，而第145代的弗利茲王是在107年前逃進城牆內，所以有大約1740年的時間，都是由弗利茲家的人繼承王位與始祖巨人。不過，目前在城牆內被視為正式王家的卻是**雷斯家**。在弗利茲王渡海後的107年間，城牆內究竟發生了什麼事呢？

ATTACK ON TITAN
Final Answer

▼雷斯家是在政變中竄起的假王家？

艾連加入調查軍團時，城牆內仍是由弗利茲王掌管大權。但是，受到拷問的中央憲兵薩尼斯的證詞，揭露了**「弗利茲家並非是一路帶領人類到現在這段歷史的王家繼承人。真正的王家目前還過著隱姓埋名的生活……」**（第15集第62話）這個真相。換句話說，在城牆中掌握大權的弗利茲王是假的國王，雷斯家才是真正的王家。

但是，107年前尤米爾的子民來到城牆內時，在位的是第145代的弗利茲王。那原本的弗利茲家血脈究竟是在何處斷絕的呢？關於曾擁有始祖巨人力量的芙莉妲・雷斯，雷斯家現任主人羅德・雷斯說道：**「芙莉妲從上一世代的叔叔身上繼承了『巨人的力量』以及『世界的記憶』。同樣的事情在這100年……歷經好幾代不斷重複著。」**（第16集第64話）而且羅德還說出了**「打造了這個由城牆所包圍的世界的……第一代雷斯家之王……他就是希望人類被巨人控制。第一代國王相信那才是真正的和平」**（第16集第66話）這樣的證詞。從以上事情可以得知，城牆包圍的世界是由第一代雷斯王所

創造，而雷斯家在之後的100年內則以王家身分統治這個世界。

換句話說，創造城牆包圍的世界的人並非弗利茲王，而是雷斯王。如果這件事屬實，就代表與尤米爾的子民一同逃進城牆裡的是第145代的弗利茲王，但實際建立國家的則是雷斯家。

我們可以從這件事假設出兩種可能性。第一種是弗利茲家在逃進城牆內時化名為雷斯家。不過，實際上雷斯家一直過著隱姓埋名的生活，在檯面上以國王身分統治國家的還是弗利茲王。如果弗利茲家把名字改成雷斯家的話，應該不需要特地擁立一個名叫弗利茲的國王才對。至於另外一種可能性，則是雷斯家或許曾在哪裡發動過政變。如果雷斯家因此掌握了實權，或許就有必要擁立一個掛名的弗利茲王來掩蓋這項事實。若情況真是如此，那麼就代表雷斯家可能同樣也是個假王家。

雷斯家與阿卡曼家為何互相對立？

▼ 曾對王家造成威脅的阿卡曼家真實情況

對於充滿謎團的城牆內世界的建立過程，肯尼·阿卡曼的祖父揭露了以下情報：「中樞各家族以外的大多數人類，都是由單一血緣所組成的單一民族。也就是在這城牆內側的是占大多數的單一民族，以及極少數各自獨立的家族。」不僅如此，還說出了以下這段真實情況：「因為國王能夠竄改記憶、讓人忘掉過去的，僅限於『大多數的民族』。所以國王為了達成剷除過去歷史的理想，勢必得讓不受巨人力量影響的『少數派家族』自願保持緘默。」（皆出自第16集第65話）而在這些家族中，有兩個家族跟國王的命令唱反調，那就是「東洋人的家族」與「阿卡曼家」。

根據肯尼所言，「過去的阿卡曼家是國王身邊的武官世家」，然而卻處於「整個家族如今只剩下我們幾個人而已，根本就快要滅族了」（皆出自第16集第65話）的狀態。而阿卡曼家之所以會有這樣的背景，正如獲得始祖巨人力量的烏利・雷斯所說的「想想我們當初對阿卡曼一族的迫害史……你會如此痛恨我們是很正常的……」（第17集第69話）這句話所示，似乎是經歷了一段遭受迫害的歷史。曾經是王家近臣的阿卡曼家，為什麼會走上反抗王政，最後遭受迫害的命運呢？

「王政並不是憎恨阿卡曼家……只是感到害怕。因為國王無法控制阿卡曼家族。」（第16集第65話）正如肯尼的祖父所說的這句話，對雷斯家而言，無法竄改記憶的阿卡曼家似乎是會帶來威脅的存在。是不是也因為如此，雷斯家才會讓阿卡曼家進入王政中樞擔任近臣，為了讓他們服從而給予一定程度的權力呢？如果真是如此，阿卡曼家反抗雷斯家的理由就更令人好奇了。

ATTACK ON TITAN
Final Answer

▼阿卡曼家曾是侍奉弗利茲王的一族？

先前已經驗證過「**雷斯家是否從弗利茲家手中奪走王位，成為假的王家？**」的可能性，如果這項考察是正確的，或許也能從此處找出阿卡曼家與雷斯家對立的理由。肯尼的祖父曾說過：「**國王的理想是……竄改人類所有的記憶，再清除過去的歷史……實現徹徹底底的和平。**」（第16集第65話）但如果是這樣的話，王家把無法控制記憶的阿卡曼家帶進城牆內，就是一件很矛盾的事情了。為了實現徹底的和平，比較有效率的方法，應該是只聚集自己方便控制的人種才對。而這個疑問也讓之前提出的「**雷斯家是否從弗利茲家手中奪走王位，成為假的王家？**」這項假設浮現上來。

如果逃進城牆內的是第145代的弗利茲王，那阿卡曼家應該也是由他帶進來的。但若雷斯家發動政變，自弗利茲王手中奪走始祖巨人的力量，以自己的想法繼續創造國家的話，阿卡曼家便很有可能挺身反抗他們。阿卡曼家與雷斯家對立的契機，說不定就是弗利茲王與雷斯家之間的強迫式權

力交接。簡而言之，阿卡曼家有可能是一個與弗利茲王關係相當密切的家族。

關於第一代雷斯王的思想，羅德說明：「打造了這個由城牆所包圍的世界的⋯⋯第一代雷斯家之王⋯⋯他就是希望人類被巨人控制。第一代國王相信那才是真正的和平。」（第16集第66話）知道這件事的肯尼被里維問到「第一代國王為什麼不希望人類繼續存活下去」時，則回答：「⋯⋯我不知道。但是⋯⋯我們阿卡曼家⋯⋯就是因為這個才反抗的⋯⋯」（第17集第69話）經由這句證詞，我們可以看見雷斯家與阿卡曼家因為思想上的差異而對立的經過。若是這樣的話，身為真正國王的弗利茲王和可能是假國王的雷斯王，應該懷抱著不一樣的思想才對。

雖然我們不知道弗利茲王的思想是什麼，但從它與「人類被巨人控制的世界」對立的觀點來推測，其內容有可能是「人類不用受到任何人支配，能夠以自己的意志生活的世界」。

ATTACK ON TITAN
Final Answer

第145代弗利茲王逃進城牆內的理由是？

▼弗利茲王家是何時失去始祖巨人的？

關於第145代弗利茲王逃進城牆內的經過，擁有弗利茲王家血統的黛娜曾說明：

「原本『巨人大戰』就是因第145代國王繼承了『始祖巨人』而開始的，當時分到其他八個巨人的家族之間已經持續打了很久的戰爭。但之前王家都會搬出『始祖巨人』協調，因此還能維持艾爾迪亞內部情勢的均衡。但是第145代國王卻放棄這個責任，將王都遷移到邊境的島上。」（第21集第86話）

換句話說，被視為「能夠控制並操縱其他巨人」（第21集第86話）的始祖巨人的力量，正是艾爾迪亞的情勢能維持均衡的關鍵。如果以這個前

提去思考的話，擁有始祖巨人力量的第145代弗利茲王不在了，艾爾迪亞的情勢當然也就無法維持均衡。那麼，為什麼第145代弗利茲王要放棄身為國王的責任，選擇逃進城牆內呢？

根據古利夏的父親所言，第145代弗利茲王是在艾爾迪亞帝國於巨人大戰中戰敗之後才逃進城牆內的。而艾爾迪亞帝國戰敗的關鍵因素，可能是九個巨人中有七個巨人被瑪雷奪走，但是既然擁有被視為**「能夠控制並操縱其他巨人」**（第21集第86話）的始祖巨人，為什麼還會被敵方奪走七個巨人呢？難道在那個時候，始祖巨人的力量就已經不在第145代弗利茲王身上了嗎？

雖然這等於是在研究已經研究過的問題，但如果雷斯家藉由政變奪取了始祖巨人力量的話，或許第145代弗利茲王就是因此失去控制其他巨人的方法，讓世界墜入一片混沌。

ATTACK ON TITAN
Final Answer

「將艾爾迪亞人
從這世界徹底驅逐，
這是全人類共同的
願望啊！」

By
古洛斯
（第87話）

Gigantis Sceleton
in monte Erice prope Drepanum
inuentum Boccatio teste sex cu-
bitorum.

「九個巨人」的相關調查報告

第2擊

「始祖巨人」的力量並非
只能操控所有巨人⁈

〜「座標」所展現的
「始祖巨人」的真正能力〜

與惡魔簽訂契約後獲得巨人力量的尤米爾・弗利茲究竟是什麼人？

▼尤米爾・弗利茲為什麼與大地的惡魔簽下契約？

尤米爾・弗利茲在距今約 1847 年前與「大地的惡魔」簽下契約，獲得了巨人的力量。她究竟是誰？又是為了什麼目的跟大地的惡魔簽下契約呢？

雖然作品中並沒有詳細說明，但根據「尤米爾死後將靈魂分給『九個巨人』，建立了艾爾迪亞帝國。艾爾迪亞消滅了古代大國瑪雷，成了這塊大陸的統治者」（第21集第86話）這項結果，可推測出她的目的或許是建立艾爾迪亞帝國與統治大陸。

這是古利夏的父親，也就是服從瑪雷的艾爾迪亞人的說法，然而與他

們對立的艾爾迪亞復權派，其主張則完全不同。對於尤米爾‧弗利茲，處於復權派立場的古利夏表示：**「我們的始祖尤米爾得到了巨人的力量，開墾荒地、開闢道路、在山上架設橋梁。所以始祖尤米爾為人們帶來的是財富！讓人們豐衣足食，促進這塊大陸的發展！」**這段見解雖然是在並未完全解讀歷史文獻的情況下推論出來的，但古利夏卻說**「這才是真相」**（皆出自第21集第86話），似乎對此深信不疑。

正如前述，對於尤米爾‧弗利茲的見解會因為立場不同而差異甚大，若要判斷哪一方才是真相，線索仍舊不足。而且更令人在意的是，想得到力量的人如此眾多，為何只有尤米爾‧弗利茲能與大地的惡魔簽下契約呢？還是她具有能與惡魔締結契約的特殊力量呢？知道一切答案的，或許只有**「始祖巨人」**吧。

是她打開了沒有人能碰觸的潘朵拉之盒嗎？

ATTACK ON TITAN
Final Answer

49

長久以來都在互相爭鬥的「九個巨人」最初為什麼會分裂？

▼ 就算得到了九個巨人的力量，他們終究還是人類

在巨人大戰後的107年間，贏得戰爭的瑪雷掌握著足以統治大陸的強大力量。讓瑪雷在這場戰爭中獲得勝利的關鍵，是分配到尤米爾‧弗利茲靈魂的九個巨人裡，有七個巨人成為了瑪雷的手下。這七個巨人的力量至今仍為瑪雷所有，甚至被稱為是「**讓今天的瑪雷政府得以成為世界指導者**」（第21集第86話）的力量。

那麼，為什麼九個巨人裡會有七個成為瑪雷的手下呢？「**當時分到其他八個巨人的家族之間已經持續打了很久的戰爭。**」（第21集第86話）正如這句話所示，獲得巨人力量的家族並不是在巨人大戰時才開始爭鬥的。

恐怕當時的情況是，他們在各方面都強調自己的權利與主張，並互相牽制吧。然後這種情況因為**「過去的大國瑪雷，派人在擴張到頂點的艾爾迪亞內部進行挑撥，接下來爆發的內戰成功削弱了艾爾迪亞的實力」**（第21集第86話）而浮上檯面，才會引起內部分裂。這樣的推測應該是很合理的。

雖然不清楚瑪雷進行了怎樣的內部挑撥，但不難猜想他們或許打從一開始就計畫要奪取九個巨人中的幾個巨人了。因為只要九個巨人的勢力仍然維持平衡，就算內部挑撥進行得再周全，要顛覆艾爾迪亞帝國也難如登天。

看看艾連或貝爾托特就知道，即使擁有九個巨人其中的力量，終究還是人類。若歷任繼承者的人生也都充滿了迷惘或掙扎，會根據當時的情況和情感改變支持對象也就沒什麼好奇怪的。

ATTACK ON TITAN
Final Answer

盔甲巨人和野獸巨人也屬於九個巨人嗎？

▼雷斯家所保有的巨人並非始祖巨人？

在第1擊時我們曾說明過，目前已知道**「始祖巨人」**、**「進擊的巨人」**與**「超大型巨人」**是屬於九個巨人之中，不過接下來將參雜一些推測來進行比較深入的考察。

尤米爾的子民攝取巨人的脊髓液後變成的巨人，名叫**「純潔的巨人」**，被視為是**「尋找人類、追蹤人類、吞噬人類……直到死前只能不斷重複這些行為」**（第87話）的存在。相較之下，屬於九個巨人的「進擊的巨人」或「超大型巨人」則擁有智慧，不會被追蹤人類的習性所囚，能夠以自己的意志行動。

那麼從前述特徵可以推測出亞妮的「女巨人」、萊納的「盔甲巨人」、吉克的「野獸巨人」，以及尤米爾的「敏捷巨人」，可能都屬於九個巨人。除此之外，雖然名稱尚未公開，但在瑪利亞之牆奪還作戰中登場的「四腳步行巨人」，有表現出拯救快要喪命的吉克等行動，似乎具備智慧與意識。他會不會也是九個巨人之一呢？

這八個已經登場的巨人有可能屬於九個巨人，但剩下的最後一個巨人究竟是什麼巨人呢？本書認為雷斯家曾擁有的「竄改記憶的巨人」或許就是答案。詳細原因之後會再解釋，總之雷斯家所保有的巨人，可能是「有別於始祖巨人，可以竄改記憶的巨人」。

除此之外還有一個看法，那就是盔甲巨人其實有兩個的假設。漫畫中曾出現年幼的吉克拿著長得很像野獸巨人的玩偶在玩耍，旁邊還有象徵四腳步行巨人的馬和象徵盔甲巨人的兩個士兵玩具的場面。這件事或許代表了最後一個巨人，可能是有別於萊納的另一個盔甲巨人。

ATTACK ON TITAN
Final Answer

亞妮、艾連和吉克三人，擁有操控巨人的力量嗎？

▼九個巨人的力量並非各自特立？

關於自己擁有的進擊的巨人，庫爾迦曾如此說明：「那個巨人不管在**哪個時代，都為了追求自由而持續往前邁進。為了自由而戰……」**（第88話）正如這段話所示，九個巨人似乎各自擁有不一樣的性質和能力。

關於九個巨人的能力，像是盔甲巨人的全身硬化，或是超大型巨人伴隨高溫的爆風等等，可以藉由作品中的描述來進行一定程度的推測。但是關於始祖巨人的能力，則是在作品中直接坦言：「**能夠控制並操縱其他巨人！」**（第21集第86話）我們並不知道這究竟是怎樣的能力，所以沒辦法說得很肯定，不過應該可以想成這是始祖巨人獨有的特定能力吧。話雖如

此，如果只看**「可以操控其他巨人」**這一點的話，除了始祖巨人以外，還有別的巨人也發揮過這樣的能力。

女巨人在巨大樹森林被捉住時，曾試圖讓巨人吃掉自己的身體來銷毀情報。那些原本圍著人類的巨人一聽到女巨人的吼叫聲後，就全部都衝了過去，這應該可以想成是她有目的地操控其他巨人，而不是單純的偶然吧。

同樣地，艾連也曾以拳頭對抗想襲擊自己的巨人，然後令巨人們的攻擊目標轉移其他地方。當時艾連並未巨人化，卻無意識地操控了巨人。

不僅如此，還有一幕是吉克讓純潔的巨人排成隊伍，讓他們以組織的型態戰鬥。既然能讓沒有智慧又擁有追尋人類習性的巨人服從他，那麼應該也可以推測他擁有操控巨人的力量吧？

ATTACK ON TITAN
Final Answer

九個巨人全部都擁有操控巨人的能力？

▼必須要「吶喊」才能操控純潔的巨人？

關於艾連避開了巨人的襲擊這件事，阿爾敏曾如此分析：「**當時女巨人大聲吼叫，才把巨人的攻擊目標轉向她自己。那時候……讓巨人的攻擊目標轉向那個巨人跟盔甲巨人的……不是艾連你嗎？**」（第13集第51話）當時的艾連露出了連他自己都一頭霧水的困惑表情，然而這項可能性是很高的。

亞妮、艾連和吉克操控巨人的場面有個共通點，那就是「**吶喊**」。看起來亞妮、艾連和吉克是分別用痛苦的慘叫、憤怒的吼叫，以及要求突擊的號令來操控純潔的巨人。從艾連讓其他巨人改變攻擊目標那一話的標題

是「吶喊」（第12集第50話）來看，「吶喊」與「操控巨人」可能有很密切的關係。

這種吶喊的能力會不會是亞妮、艾連跟吉克三人特有的呢？雖然九個巨人可能都擁有這項能力，但從萊納和尤米爾都是直接承受巨人的攻擊來看，感覺又不能一概而論。說不定要發動這項能力，得先滿足某些條件。

除此之外，作品中也曾出現吉克在對純潔的巨人說話的場面。米可被純潔的巨人包圍時，野獸巨人制止了想吞噬米可的巨人們，詢問米可有關立體機動裝置的事情。後來他奪取了米可的裝置，並對包圍著米可的純潔的巨人們說：「啊，你們可以動了。」（第9集第35話）聽到他的聲音後，巨人便一起撲向了米可。從這件事可以得知，吉克不僅能使用吶喊操控巨人，也能用對話和純潔的巨人溝通。

ATTACK ON TITAN
Final Answer

從拉加哥村之謎可以推論出野獸巨人的能力？

▼野獸巨人擁有讓人類變成巨人的能力？

關於柯尼的故鄉‧拉加哥村滅村的事件，漢吉統整的調查報告如下：

「村裡的房子都是因為某些東西爆炸，而從屋子內部破壞的。儘管破壞情況相當嚴重……卻完全找不到任何血跡。更重要的是至今都沒找到拉加哥村的村民。還有……出現在城牆內側遭到我們消滅的巨人總數……跟拉加哥村的村民人數是一致的。因此這次出現的巨人……很有可能就是拉加哥村的村民。」（第13集第51話）

當時出現的巨人群中，也看得到野獸巨人的身影，我們可以從這點懷疑，把拉加哥村的居民變成巨人的是吉克。如果是這樣的話，是他獨自一人襲擊拉加哥村，並把巨人的脊髓液一個個打進居民的體內嗎？

吉克在瑪利亞之牆奪還作戰時也製造出了很多巨人，不過原作中並沒有詳細描繪當時的情況，只知道有數道光芒一起射出，然後一瞬間就出現了大量巨人。如果只看這個情況的話，很難想像他是經由注射來讓大量人類巨人化的。所以，會不會是野獸巨人本身就擁有**「讓人類巨人化的能力」**呢？

如果是這樣的話，拉加哥村的居民會一口氣全部巨人化，以及房屋全都是從內部被破壞的情況，都能夠得到合理的解釋了。而吉克之所以能與純潔的巨人交談，說不定也是歸功於這個能力。

不過，由於柯尼的母親變成了手腳纖細的不完全巨人，推測野獸巨人的能力可能存在著某種缺陷。

ATTACK ON TITAN
Final Answer

尤米爾所擁有的巨人力量是繼承自瑪雷戰士？

▼四腳步行的巨人其實是吃掉尤米爾的瑪雷戰士？

尤米爾擁有九個巨人其中一個巨人的力量，關於自己得到巨人力量的經過，她這麼說道：「以前……我從他們的同伴那裡偷來『巨人的力量』。他們的力量是絕對的。不管在城牆的內外我都無處可逃。再下去我只有死路一條。」（第12集第48話）從這件事可以推測出尤米爾是在變成純潔的巨人後吃掉萊納他們的同伴，才獲得了巨人的力量。她之所以說「再下去我只有死路一條」，大概是表示若跟萊納等人返回瑪雷，他們就會為了拔取她的巨人之力而吃掉她的意思吧。

後來尤米爾在給希絲特莉亞的信裡寫到：「接下來我將會死掉，但是我並不後悔。」（第89話）從這件事來看，尤米爾的巨人力量很有可能已

經被瑪雷奪走了。如果是這樣的話，就可以假設另一個擁有尤米爾巨人力量的人已經誕生了。

在距今大約27年前的瑪雷，政府正在向擁有巨人化特質的尤米爾子民招募自願成為「瑪雷戰士」的人。當時瑪雷政府的宣言是：「徵召的戰士主要為5歲到7歲的健康男孩女孩！不過呢！僅有極少數的人能被選為戰士！因為身為戰士──必須有資格能夠繼承──在我們瑪雷政府所管理下的『七個巨人』！」（第21集第86話）如果這樣的情況一直持續至今，尤米爾應該已經被成為瑪雷戰士的尤米爾子民吞食了才對。

尤米爾所擁有的巨人特徵是使用四肢快速行動，而和她擁有極為相似特徵的是服從野獸巨人的**四腳步行巨人**。雖然在本章的前半段曾把這兩個巨人視為不同的個體，但四腳步行巨人很有可能就是獲得尤米爾巨人力量的瑪雷戰士。

ATTACK ON TITAN
Final Answer

除了始祖巨人之外，還有另一個能竄改記憶的巨人？

▼逃進城牆裡的是始祖巨人與竄改記憶的巨人？

截至目前為止，本書已從各種角度考察了九個巨人，在這裡先來整理一下相關情報。

首先，本書所推測的九個巨人，基本上是「始祖巨人」、「進擊的巨人」、「超大型巨人」、「盔甲巨人」、「女巨人」、「野獸巨人」、「竄改記憶的巨人」、「四腳步行巨人」與「尤米爾的巨人」，但如同前面所敘述的，不排除最後兩個可能是同一個巨人的可能性。

其中在巨人大戰後仍留在大陸的，我們認為可能是庫爾迦曾擁有的進擊的巨人、貝爾托特曾擁有的超大型巨人、萊納的盔甲巨人、亞妮的女巨人、吉克的野獸巨人、服從吉克的四腳步行巨人，以及萊納的同胞馬賽曾

擁有的尤米爾的巨人這七個。

因此，逃進城牆內的大概就是第145代弗利茲王所擁有的始祖巨人，以及雷斯家所繼承的竄改記憶的巨人這兩個。我們不知道「始祖巨人」究竟去了哪裡，但既然瑪雷正策劃奪取他，應該可以假設他就在城牆內吧。

先前已經稍微提過，本書認為弗利茲王曾擁有的始祖巨人並不是雷斯家代代保有的巨人，並將雷斯家所繼承的巨人定義為竄改記憶的巨人。吉克曾說過**「被雷斯王剝奪『世界的記憶』是個悲劇」**（第20集第81話），他的意思會不會是雷斯家並未奪走始祖巨人，而是用竄改記憶的巨人力量奪走了弗利茲王的記憶呢？在下一章節中將會更深入地探討**竄改記憶的巨人之力**。

ATTACK ON TITAN
Final Answer

有別於始祖巨人的竄改記憶的巨人之謎

▼雷斯家繼承了兩個巨人？

雖然擁有始祖巨人力量的第145代弗利茲王，在107年前逃進了城牆內，但是城牆內掌握實權約100年的卻是雷斯家，算是一段頗複雜的歷史。因此弗利茲家與雷斯家很容易被搞混，不過我們認為有必要清楚地區分這兩個家族。

關於雷斯家繼承的巨人力量，羅德・雷斯曾說：「**希望我們這些倖存的人類能夠和平地過日子，甚至還影響了人們的內心，竄改了人類的記憶。**」（第16集第64話）從這件事來看，推測雷斯家代代繼承的巨人能力是「**竄改記憶的力量**」應該是沒有問題的。

另一方面，據說是由歷代弗利茲王繼承的始祖巨人之力，則出現了「**能夠控制並操縱其他巨人**」（第21集第86話）這樣的說明。要把這個力量跟「**竄改記憶的力量**」劃上等號，感覺好像有點牽強。看來還是應該把它們視為不同的力量。

問題在於始祖巨人的力量究竟在哪裡。如果雷斯家對逃進城牆裡的弗利茲王家發動政變，推測始祖巨人的力量已被雷斯家奪走應該是比較合理的。若情況真是如此，或許雷斯家所擁有的是**竄改記憶的巨人與始祖巨人的力量**也說不定。

不過，無論是芙莉妲或她的前一任繼承者烏利，在漫畫中都沒有出現過使用始祖巨人力量的場面。烏利在與肯尼・阿卡曼交戰時，也不是用巨人的力量捏死他，而是試著操控他的記憶。說不定這是因為雷斯家是假的王家，所以雖然擁有始祖巨人的力量，卻無法使用它。

ATTACK ON TITAN
Final Answer

▼雷斯家沒有正確理解他們所繼承的能力？

艾爾迪亞復權派的成員曾提出這樣的疑問：「**既然弗利茲王擁有那個絕對性的力量，為何還要退到島上呢……？**」實際上，只要擁有「**能夠控制並操縱其他巨人的力量**」，無論碰上怎樣的對手，應該都是無敵的吧。

對於第145代弗利茲王逃進城牆中的理由，作品中的說明雖然是「**因為……他對戰鬥抱持著否定態度**」（皆出自第21集第86話），但真的開始交戰的話，不管怎麼樣都很難想像擁有始祖巨人力量的那一方會落敗。

然而，繼承了雷斯家代代相傳的巨人力量的芙莉妲，卻在使用巨人化後能力的情況下敗給了古利夏。關於這件事，羅德說明：「**芙莉妲體內的巨人是位居所有巨人之上……也就是擁有無敵力量的巨人……**」之後又解釋說：「**不過……可惜的是……由於芙莉妲對於巨人力量的操控經驗不足，無法發揮力量的真正價值……就這樣被古利夏給吃了，力量也被奪走……**」（皆出自第16集第63話）但事實真的是如此嗎？

芙莉妲的戰敗，或許正展現了她無法使用始祖巨人力量這件事。而這可能是因為芙莉妲並未繼承弗利茲家的血統，所以當然無法使用始祖巨人的力量。雖然我們不知道究竟是羅德知道真相卻故意說謊，還是他自己也誤以為芙莉妲能夠操控始祖巨人所擁有的無敵力量，但肯尼對巨人化的羅德吶喊：**「我終於明白到頭來你對巨人也是一無所知啊——混帳！」**（第16集第66話）這句台詞，倒是讓人覺得說中了雷斯家力量之謎的關鍵。

芙莉妲把與希絲特莉亞一起玩耍的記憶從她腦中消除，從這件事我們能得知她應該是擁有竄改人類記憶的能力沒錯。如果除了這個能力之外，她還擁有始祖巨人的力量，那麼這兩種力量就是透過擁有進擊的巨人力量的古利夏繼承到艾連身上了。也就是說，艾連目前或許正同時持有**始祖巨人、竄改記憶的巨人，以及進擊的巨人這三者的力量。**

並非只是操控巨人的力量?!「座標」究竟是什麼意思?

▼目前尚未得知真面目的「座標」究竟是什麼?

各式各樣的人物都曾提過的名詞「座標」。這個詞彙的意思目前尚未公開，也是作品中的重大謎題之一。座標指的究竟是什麼呢?我們來檢驗幾個可能的答案吧。

原作中第一個提起座標這個詞彙的人是萊納。捉走艾連與尤米爾的萊納，對貝爾托特說：「克里斯塔是城牆教的重要人物。也就是說，我們所尋找的『座標』……若不是艾連的話，我們的任務就還沒結束。當時如果克里斯塔跟著我們，現在找起來應該會更容易才對。」（第12集第47話）可以推測他們的任務是「尋找座標」，而且認為應該是「艾連」。不過，他們當時似乎還沒有確定「座標＝艾連」。

而讓他們開始對此深信不疑的契機，則是艾連讓巨人們的目標轉向其

他巨人的瞬間。當時萊納說：「真是糟糕……偏偏『座標』……在最麻煩

的傢伙手上……我一定要搶回來……！絕對錯不了……我可以斷言。在這

世上最不該擁有它的人……艾連……就是你了。」（第12集第50話）他堅

信座標已經落入艾連手中。雖然和「座標＝艾連」相比，他的說法更接近

「座標落入艾連手中」，但從萊納等人之後仍一直想奪走艾連的行為來看，

意思應該沒有相差太多。

如果以這些事情來推測的話，座標指的會不會就是「操控巨人的能力」

呢？而且它似乎不會固定在特定人物身上，而是會以某種契機切換所有

者。

ATTACK ON TITAN
Final Answer

▼座標是聯繫所有尤米爾子民的道路相交的地方？

艾連敘述座標是有別於「操控巨人的能力」的其他事物。他以記憶的形式繼承了庫爾迦告訴古利夏的事情，並說出以下這段話：

「如果『九個巨人』所寄宿的人沒有將力量傳承下去就死亡的話……巨人的力量將會被之後誕生的尤米爾子民嬰兒繼承。那距離遠近無關，也跟是否為血緣近親沒有關係……讓人不得不認為『尤米爾的子民』，都是被看不見的『某個東西』互相連結在一起。曾有位繼承者說他看到『道路』……是肉眼看不見的道路。組成巨人的鮮血跟骨骼就是透過那條道路輸送而來的，有時候記憶跟某人的意志也是同樣經由道路來傳送。而那些巨人……每一位尤米爾的子民都會連接到那個座標，透過超越空間的『道路』……」（第88話）

雖然這是瑪雷政府的巨人化學研究學會所發表的看法，但他們似乎把座標解釋成「連接所有尤米爾子民的超越空間的道路交會之處」，這樣的

解釋很明顯地跟**「操控巨人的能力」**是不同的意思。

萊納和貝爾托特在尋求座標，想把它拿回來，但如果它是**「連接所有**

尤米爾子民的超越空間的道路」，就算可以尋找，應該也無法以物理手段拿回來吧。庫爾迦所說的座標和萊納等人想拿回來的座標，會不會是不一樣的東西呢？不過，庫爾迦也說過，看不見的道路全都會相交於一個座標，而那個座標就是始祖巨人。如果**「座標＝始祖巨人」**的話，就和萊納等人話中的邏輯是一致的了。

艾爾迪亞帝國是由瓜分了尤米爾・弗利茲靈魂的九個巨人所建立，因此對尤米爾的子民而言，始祖巨人應該是他們的**「起源」**才對。如果是這樣的話，就算認為尤米爾的子民都是以同樣的遺傳基因串連起來的，應該也沒有什麼問題。而把這個起源奪走，跟斬斷尤米爾子民的起源是一樣的意思。萊納等人的目的，或許就是想以另一種形式，讓尤米爾的子民體會瑪雷人曾遭遇的民族淨化之屈辱。

在讀者之間掀起議論的《進擊的巨人》「輪迴說」是什麼？

▼艾連等人生活的世界其實一直在輪迴？

我們在前一項目探尋了座標真相的各種可能性，但其實座標原本的意思，是指「在空間中的某個地點」。如果以此為前提思考的話，作品中的座標或許也代表「在空間中的某個地點」。

聽到「某個地點」會讓人想起經常在讀者之間流傳的「輪迴說」。這種說法，認為作品中的世界是一直以「某個地點」為基準在輪迴，並舉出了下列證據：

● 艾連在第1話中作了米卡莎對他說「一路小心啊」，送他離開的夢，而這一話的標題是「給兩千年後的你」。

● 艾連醒來後說：「米卡莎……妳……頭髮好像變長了……？」（第1集

第1話）似乎很久沒有見到她。

●漫畫的封面可以看到在本篇故事的世界裡，絕對不可能出現的構圖（像是畫出不可能出現在那種場面的人物，或是畫出不該互相戰鬥的人在戰鬥的模樣）。

●庫爾迦曾說過：**「如果你真的想救……米卡莎、阿爾敏跟大家，那就必須完成使命。」**（第89話）提及了當時尚未出生的人物名字。

●作者諫山老師曾明確提及《**Muv-Luv Alternative**》這款遊戲對他的影響（該作品的設定是從未來穿越時空回到現代的主角，為了顛覆人類敗給外星生物的歷史而投身戰鬥）。

《**進擊的巨人**》輪迴說是根據這些要素被提出的。如果作品中的世界真的一直在輪迴，那麼**「座標」**會不會就是它重新來過的位置呢？

ATTACK ON TITAN
Final Answer

▼始祖巨人擁有的能力是「操控時間的力量」嗎？

如果座標是輪迴開始的地點，萊納等人或許是想回到那裡，讓歷史重新開始。這麼一來，「**目標只有一個對吧？在這裡把座標搶回來，終結這段受到詛咒的歷史。**」、「**這種地獄讓我們來承受就夠了。讓我們……把它徹底結束吧。**」（皆出自第19集第77話）吉克等人所說的這段對話，也就不難理解了。

若按照前面章節探討的研究內容，假設「**座標＝始祖巨人**」，弗利茲王所擁有的巨人力量就有可能是「**操控時間的力量**」。如果能夠操控時間，別說是改變過去的歷史了，想回到始祖尤米爾的時代將九個巨人全納入旗下也並非不可能吧。更甚者，連始祖巨人據說擁有「**能夠控制並操縱其他巨人**」（第21集第86話）的力量，相關解釋也能夠成立了。若真是如此，在繼承始祖巨人力量時，是不是也會連同座標之力一起繼承呢？

尤米爾和搶走艾連的萊納等人一同朝牆外前進時，曾經對希絲特莉亞說：「**跟我走吧！待在城牆裡面是沒有未來的！**」（第12集第48話）但是

在艾連獲得座標的瞬間，尤米爾改變了想法，「原來是這樣啊……所以萊納他們才會拼命想帶回艾連……如果是這樣，那麼在城牆內側……也是有未來的」（第 12 集第 50 話）。

「以前……我從他們的同伴那裡偷來『巨人的力量』。他們的力量是絕對的。不管在城牆的內外我都無處可逃。再下去我只有死路一條。可是……只要我願意幫忙把妳交給他們……對方就不再計較我犯下的罪。他們願意替我求情……」（第 12 集第 48 話）正如她所吐露的這段心聲所示，這時她早已在腦中構思利用希絲特莉亞的性命來換取自己生路的計畫，不過她的想法卻在座標轉移到艾連身上時改變了。這會不會是代表她認為可以用座標之力控制時間，讓自己解除性命危機，並且在城牆內與希絲特莉亞一起生活呢？雖然並非出自艾連的意志，但從尤米爾的心境轉變來看，最終結果仍導致了**「用座標（始祖巨人）的力量操控了九個巨人之一」**。

或許他在獲得座標的同時，也得到了始祖巨人的力量。

ATTACK ON TITAN
Final Answer

操控巨人的座標之力要滿足什麼條件才能發動？

▼想使用座標之力需要兩個動作？

如果截至目前為止考察的輪迴說是正確的，那麼作品中的世界究竟是以什麼作為契機來回溯時間呢？接著就來探討**座標之力的發動條件**吧。

仔細回想一下艾連似乎擁有座標之力的場面，他當時是一邊發出喊叫一邊揮拳揍向了純潔的巨人。在他的拳頭擊中巨人手掌的瞬間，擁有九個巨人之力的萊納、貝爾托特和尤米爾三人，都感覺到類似電擊的刺激，其他巨人則紛紛撲向想襲擊艾連的巨人。萊納看到這一幕之後，便確定艾連得到了座標之力。

在那之後，艾連更立即對萊納大喊：**「不要過來！你們兩個！可惡！我要宰了你們！」**（第12集第50話）萊納與貝爾托特又感覺到電擊，純潔

的巨人也全部都把萊納當成攻擊對象。

若從這個狀況來推測，艾連會不會是藉由碰觸巨人來獲得座標之力，並透過喊叫來讓他們改變攻擊對象呢？換句話說，座標之力可能是經由「碰觸巨人」與「吶喊」這兩個動作來觸發的。

如果這項假設正確，那麼就可以解釋為什麼艾連無法操控巨人化的羅德了。為了讓巨人化的羅德遠離城牆，艾連曾不斷大喊：「喂，停下來！我在跟你說話！你沒聽見嗎？混帳！現在立刻停下來！羅德·雷斯，我在叫你啊！你這矮子大叔——」但是一點效果都沒有。漢吉追問艾連：「那時候你除了喊叫，還做了什麼嗎？」艾連便一邊喊著：「停下來，巨人！」（皆出自第 17 集第 67 話）一邊揮出拳頭，但羅德也沒有任何反應。這樣的情況，推測可能就是因為少了「碰觸巨人」這個步驟。

ATTACK ON TITAN
Final Answer

▼若沒有米卡莎，艾連就無法使用座標之力？

艾連發動座標之力的場面，以及無法對羅德發動座標之力時的場面，還有一個不同之處。那就是「當時米卡莎是否在艾連身邊」。

艾連快要被純潔的巨人吞食時，米卡莎就在他身邊。他們從馬上摔下來，巨人就近在眼前，面對這種走投無路、十分危急的情況。米卡莎看起來已經做好死亡的覺悟，但艾連卻依然能夠赤手空拳對抗巨人，展現出想跨越危機的強韌意志。

相較之下，艾連對著羅德吶喊時是坐在馬車上面，米卡莎則騎馬跟在後頭。而且羅德並沒有對他們展開攻擊，並非處於有生命危險的緊迫情況。

這樣會不會也是座標之力沒有發動的原因呢？

換句話說，想發動座標之力，除了需要「碰觸巨人」和「吶喊」這兩個動作之外，或許還要滿足「米卡莎在身邊」或「處於相當危急的情況」這等條件才行。米卡莎是擁有阿卡曼家這個特殊血統的人，也是艾連不惜拼

上性命也要保護的對象。雖然我們只能以推測來判斷哪個要素才是發動條件，但艾連需要米卡莎才能發揮座標之力的可能性應該很高。

與「操控巨人的能力」一樣，可能屬於座標之力的**「操控時間的能力」**，說不定發動條件之一也是米卡莎。原作中不時會出現米卡莎覺得頭痛的場面，而且大部分都是在快要失去家人或艾連這樣重要的人時發生。

這會不會是在描寫米卡莎面對難以接受的現實時，按下輪迴按鈕的情景呢？雖然不是所有出現頭痛的場面都跟艾連有關，然而若座標代表著故事的重置地點，那麼就無法忽視米卡莎的絕望或隨之而來的頭痛與它的關連性。

ATTACK ON TITAN
Final Answer

艾連碰觸吉克時能再次觸發座標之力嗎？

▼發動座標之力的關鍵是巨人化的王家成員？

艾連在回想以座標之力操控純潔的巨人當下的感受時，心想著：「那個時候，雖然只是一瞬間，卻感覺這一切……全都連繫起來了。」然後，他想起當時接觸的巨人，其實就是繼承弗利茲王家血統的黛娜・弗利茲，便假設了「讓擁有王家血統的人變成巨人，再由我負責接觸……說不定就能夠使用……『始祖巨人』的力量……」（皆出自第89話）先前我們曾探討過「碰觸巨人」可能是座標之力的發動條件，但或許這個條件還必須滿足「擁有王家血統的巨人」這項前提。

關於艾連提出的假設，在漫畫雜誌連載之時，是「讓擁有王家血統的人變成巨人，再由我攝取的話」，但在雜誌發售後，諫山老師卻在自己的

部落格發表了一篇文章，表示**「讓擁有王家血統的人變成巨人，再由我負責接觸」**才是正確的。從文章中說的**「我把接觸寫錯成攝取了。這是我的失誤。而且還是會影響故事發展的重大失誤」**這句話就可以明白，它是解開巨人祕密的重要關鍵。換句話說，如果艾連與巨人化的王家成員接觸，或許就可以使用始祖巨人的力量。

雖然艾連自己也不太確定這個假設正不正確，但若真是如此，就表示他不需要向王家成員獻上性命，仍然可以發動始祖巨人的力量。艾連發動座標之力時，碰觸的巨人是黛娜，從這件事情也可以明白，若他想要發動始祖巨人的力量，必須碰觸的並非雷斯家，而是弗利茲家的人。當我們想到這裡時，腦中只浮現了一件事——那就是繼承黛娜王家血統的吉克。如果截至目前所提出的假設都是真的，當艾連碰觸巨人化的吉克時，應該就會再次發動座標之力。

「如果你想救米卡莎跟阿爾敏……還有大家的話……你就必須學會……控制那股力量才行。」

By
古利夏・葉卡
（第 17 集第 67 話）

Gigantis Sceleton
in monte Erice propè Drepanum
inventum Boccatio teste sex cu-
bitorum.

純潔的巨人的相關調查報告

第3擊

為什麼只有艾爾迪亞人能
成為巨人？

～原本是人類的生物武器～

人類最大的敵人是人類?!巨人的真面目是人類!

▼能夠巨人化的人種——艾爾迪亞人

透過瑪雷治安單位的古洛斯上士之口，我們得知了一個令人驚愕的真相：「只是體內吸收了巨人的脊髓液就能變成巨大的怪物，這樣子還敢說跟我們一樣都是人類嗎？這種生物除了你們艾爾迪亞帝國的『尤米爾的子民』之外就沒別人了……」（第87話）

發生在柯尼故鄉拉加哥村的事件，已經讓巨人可能是人類的懷疑浮上檯面，而前述台詞，則讓他們是被注射巨人脊髓液的尤米爾子民的真相暴露在陽光之下。

透過注射脊髓液變成巨人的人叫做「純潔的巨人」。關於他們的存在，庫爾迦說明：「自古以來，艾爾迪亞將『純潔的巨人』當成廉價破壞兵器

來使用，雖然要在『始祖巨人』的操控下才能執行複雜的命令，不過一旦將他們放出去就成了毫無畏懼的自動殺人兵器。而目前在這座島上，他們的任務是限制艾爾迪亞人自由前往牆外……」不僅如此，他還揭露了瑪雷政府的內部情況：「瑪雷政府之所以讓大多數的艾爾迪亞人待在收容區生活，只是因為活著的艾爾迪亞人都能以『純潔的巨人』身分充當軍事力量。」（皆出自第89話）

除了純潔的巨人之外，還有與其截然不同，擁有智慧的「九個巨人」。

作品中曾說明過，獲得巨人力量的方法是：「施打這藥劑的人將會變成巨人，再去吃掉『能夠變成巨人的人類』。正確做法是……咬碎對方脊椎再將脊髓液吸進體內。這麼一來，即便暫時變成無智慧巨人，也能夠變回人類，像我們引以為傲的艾連一樣，成為『操控巨人力量的人』。」（第21集第83話）從這件事可以得知，萊納和貝爾托特或許也曾經短暫成為純潔的巨人。換句話說，他們應該和艾連等人一樣都是艾爾迪亞人。這兩人雖然是艾爾迪亞人，卻有可能是自願成為瑪雷戰士的。

能夠控制巨人大小的瑪雷巨人化學研究會是什麼？

▼以化學方式分析巨人之謎的瑪雷研究機構

庫爾迦曾說明過，每一位尤米爾子民都是透過超越空間的道路連接起來的，而且也說過**「這是瑪雷政府巨人化學研究學會最新發表的看法」**（第88話）這句話，證實了瑪雷政府擁有**「巨人化學研究學會」**。**「自古以來，艾爾迪亞將『純潔的巨人』當成廉價破壞兵器來使用」**（第89話），正如他所言，巨人大戰前統治世界的艾爾迪亞帝國，自古以來就能夠將人類巨人化。雖然不知道他們使用的方法是否與現代一樣，都是**「注射巨人的脊髓液」**，但至少可以得知他們一直把純潔的巨人作為武器。

如果以此為前提來思考，瑪雷的巨人化學研究學會，可能是在進行比人類巨人化更深入的研究。**「施打劑量經過調整，他頂多就是變成3到4**

公尺高的巨人。你跟這傢伙打吧……」（第87話）從古洛斯的這句台詞可以窺見其研究成果的一部分。看來瑪雷不只能讓人類巨人化，還能夠控制巨人的尺寸。雖然未能得知他們的調整方法，但是控制尺寸就很像是化學方法。不僅如此，瑪雷的巨人化學研究學會進行的研究還橫跨了許多領域，像是繼承九個巨人力量的方法，或是唯一能巨人化的尤米爾子民的特殊體質等等。

此外，**「這裡是艾爾迪亞叛徒的流放地——樂園・帕拉迪島的邊界。你們觸犯叛國罪，將在這裡接受無期徒刑，成為毫無智慧的『純潔的巨人』。」**（第87話）正如這段話所示，相較於把純潔的巨人當成武器使用的艾爾迪亞，瑪雷似乎是把巨人化作為一種刑罰。

▼奇行種是瑪雷用化學技術製造出來的嗎？

「現在已經清楚的巨人生態，都是來自調查軍團最新的報告書。」（第1集第4話）正如這句話所言，和擁有巨人化學研究學會的瑪雷不同，城牆內的世界是以調查軍團的報告書為巨人研究的核心。以下敘述是城牆內世界對於巨人的理解。因為與瑪雷的觀念有所不同，所以此處再重新確認一次。

「無法確認巨人具備像人類一般的智慧，因此目前還不曾和我們溝通過。巨人的身體構造與其他生物根本的差異在於……沒有生殖器官，所以繁殖方式不明，幾乎都是男性的體格。他們的身體具有極度的高溫，而且難以理解的是，他們對人類以外的生物完全不感興趣。巨人唯一的行動原則是吃人……但是考量到巨人可以在沒有人類的環境下存活一百年以上這一點……可以推測他們本身不需要攝取食物。也就是說……目的不在於捕食，而是進行殺戮……」（第1集第4話）

城牆內的世界將純潔的巨人分為「一般種」與「奇行種」。與前段敘述提及的特性吻合的為一般種，不吻合的則視為奇行種。奇行種有各式各樣的種類，像是看到人類也不為所動，或是會與巨人互相殘殺等等。這樣的奇行種是不是經由瑪雷的化學技術製造出來的呢？被送到帕拉迪島的艾爾迪亞人，看起來全都注射了同樣的東西，但說不定巨人化時使用的脊髓液，是分為一般種用與奇行種用。

另一方面，城牆內的世界也有人擁有自成一格的巨人技術。那就是雷斯家的主人羅德・雷斯。他想給希絲特莉亞注射的藥水瓶上標示著「最強的巨人」*（第16集第63話），對此也說明：「注射之後，妳將成為強大的巨人。我特地挑選了最適合戰鬥的巨人。」（第16集第65話）還有，艾連攝取了羅德所擁有的標示著「盔甲」的液體後，也獲得了以前無法使用的硬質化能力。從這些事情可以得知雷斯家也擁有自成一格的巨人化技術。

＊
此為本書原文標示的「サイキョウノキョジン」之直譯名稱，原作漫畫的繁體中文版並未翻譯，僅供參考，若屆時與已揭露的事實有所出入，敬請諒解。

ATTACK ON TITAN
Final Answer

巨人藥會馬上蒸發是為了防止祕密洩漏嗎？

▼雷斯家所持有的巨人藥是誰製作的？

漢吉調查了肯尼從羅德身上偷來的注射器及藥水後，說明：「以我們的技術無法進一步解析了。根據艾連跟希絲特莉亞的說法，裡面的成分應該是來自人類的脊髓液……不過看來並非這麼單純……而且這液體一接觸到空氣就會馬上蒸發，要進行分析相當困難。」（第17集第70話）實際上，羅德想替替希絲特莉亞注射的藥水，也確實在注射器摔破在地的瞬間就發出「咻咻咻咻咻」的聲音，開始蒸發不見。雖然這或許是裡面的成分導致的，但從另一個角度來思考，也有可能是「為了防止特別的技術洩漏」。

關於這個藥水，漢吉也曾這麼說：「這已經是我們望塵莫及的高技術產物了。如果它是雷斯家製造的，他們又是如何辦到的……」（第17集第

70話）連在城牆內負責研究巨人的調查軍團也無法分析這個藥水，它究竟是如何製造出來的呢？

第一個想到的可能性，是前王政祕密製造出來的。「**之前以為遭到中央憲兵毀屍滅跡的技術革新成果，後來查出受到部分中央憲兵暗中保護。**」（第17集第70話）正如這段台詞所示，前王政曾祕密持有尚未公諸於世的革新技術，巨人化的藥或許也是其中之一。

另一個可能性則是擁有許多祕密的城牆教製作的。雷斯家與城牆教關係密切，如果是徹底隱藏自己祕密的他們，就算在無人得知的情況下開發出藥水也不是什麼奇怪的事。

還有一種可能性也是絕對無法忽略的，那就是雷斯家或許一直與牆外世界有聯繫，說不定是從瑪雷進口了巨人化的藥水。

被注射巨人的脊髓液時，人類體內會發生什麼事？

▼巨人化能力可能是來自「骨髓移植」的概念？

根據古利夏留下的筆記與艾連所繼承的記憶，我們得知艾爾迪亞人只要注射巨人的脊髓液就會變成巨人。但是原作中尚未揭露這到底是什麼樣的機制。雖然在現實世界裡並沒有這種會讓人類出現生物性變化的現象，但有一種類似的情況叫做**「骨髓移植」**。

骨髓移植是一種把提供者的骨髓液移植到患者體內的手術，也是治療白血病等造血疾病的有效方法。骨髓裡面擁有可以轉化為紅血球、白血球、淋巴球等各種血球細胞的**「造血幹細胞」**，只要把它移植到造血疾病的患者體內，就可以製造出健康的血液。在老鼠實驗中，只要移植一個造血幹細胞，就可以更新所有的造血幹細胞。換句話說，如果移植了別人的骨髓

液，體內所流的血液就會變得跟之前完全不同。在某些意義上來說，也算是一種生物性變化了吧。

骨髓移植的方式，是以針筒抽取提供者的骨髓液，然後再從手臂靜脈注射進去，移植到患者體內。這種方法感覺跟人類的巨人化很類似。說不定巨人化的機制，就是以骨髓移植為基礎思考出來的。

此外，正如**「還可以讓瀕臨死亡的人恢復生機」**（第21集第83話）這句話所言，巨人化的治癒能力也受到了證實。雖然如果想再恢復成人類，必須攝取九個巨人其一的脊髓液，但這種治癒能力應該也是巨人脊髓液所隱藏的力量。成為九個巨人之時所受到的傷，在恢復成人類之際也幾乎都痊癒了。巨人的脊髓液，說不定具有能大幅強化人類自然治癒能力的效果。

ATTACK ON TITAN
Final Answer

羅德變成的巨人長得很畸形，是因為液體攝取方式錯誤，還是因為年齡？

▼想要成為完整的巨人，必須遵守年齡限制？

羅德想給希絲特莉亞注射巨人化藥劑卻失敗後，便舔舐灑到地上的液體，自己變成了巨人。裝著這個液體的瓶子上標示著「最強的巨人」（第16集第63話），羅德自己也如此說道：「注射之後，妳將成為強大的巨人。」（第16集第65話）從這點可以推測他

我特地挑選了最適合戰鬥的巨人。

應該會變成擁有強大戰鬥力的巨人，但實際出現的卻是只有體型巨大，連頭都抬不起來的畸形巨人。從這個結果來看，他的巨人化應該是失敗了吧。

那麼，為什麼羅德會變成畸形的巨人呢？接著來驗證一下幾種可以想到的原因。

第一個想到的理由，是羅德並非經由注射，而是以舔舐的方法攝取了液體。因為沒有其他從口腔攝取液體的案例，無法進行比對驗證，但是從血管吸收與從口腔吸收，藥品送往全身的方式是不一樣的，效果應該也有差異才對。此外，羅德只有舔一口液體，攝取量不足也有可能是原因之一。

接下來能想到的是年齡的問題。相較於猶豫是否該接受注射的希絲特莉亞，羅德曾說過：**「我不能⋯⋯變成巨人⋯⋯是有理由的⋯⋯」**（第16集第65話）雖然他直到最後都沒有說清楚是什麼理由，但會不會是巨人化有年齡限制呢？瑪雷政府在募集繼承七個巨人的戰士時，也設置了**「徵召的戰士主要為5歲到7歲的健康男孩女孩」**（第21集第86話）這樣的限制，因此可以推測巨人化有年齡限制的可能性相當高。雖然羅德變成的巨人被認定為**「奇行種」**，但這也有可能是他未在適當的年齡變成巨人所導致的副作用。

ATTACK ON TITAN
Final Answer

為什麼純潔的巨人要不斷捕食人類？

▼只對人類有興趣的巨人襲擊九個巨人的原因

「尋找人類、追蹤人類、吞噬人類……直到死前只能不斷重複這些行為。」（第87話）正如庫爾迦所言，艾爾迪亞人在巨人化的瞬間就會擁有捕食人類的習性。關於這件事，在城牆內是如此分析的：「巨人唯一的行動原則是吃人……但是考量到巨人可以在沒有人類的環境下存活一百年以上這一點……可以推測他們本身不需要攝取食物。也就是說……目的不在於捕食，而是進行殺戮……」（第1集第4話）實際上，他們只要吃了一定數量的人類就會嘔吐，然後又再去捕食人類，一直重複著上述動作。他們究竟是為了什麼而捕食人類呢？

「難以理解的是，他們對人類以外的生物完全不感興趣。」（第1集第4話）雖然原作中用這句話形容純潔的巨人，但也描繪了他們攻擊巨人化的艾連或尤米爾，甚至想吃掉他們的樣子。另一方面，雖然曾出現過純潔的巨人互相攻擊的畫面，但並未看到他們採取捕食行為。唯一的例外是，艾連以吼叫的力量讓攻擊目標轉往其他巨人的時候。

透過這些事情，可以推測出這些被視為沒有智慧的純潔的巨人，似乎可以清楚辨別與自己一樣的純潔的巨人和九個巨人的差異。駐紮軍團的皮克希斯如此分析他們：**「一般的巨人跟艾連那樣的巨人之間的差異，在於肉體是否完全同化嗎……」**（第13集第51話）純潔的巨人是不是也知道九個巨人的體內有人類呢？說不定正是因為如此，只對人類有興趣的他們才會也跑去捕食九個巨人。如果這樣想的話，他們跑去捕食巨人化的艾連的矛盾情況也就變得很合理了。

97

▼純潔的巨人是為了恢復成人類才捕食人類的？

在前一章節中，我們推測了只對人類有興趣的純潔的巨人捕食九個巨人的理由，接下來將探討他們為何捕食人類。

尤米爾的存在，似乎可以作為探討純潔的巨人為何捕食人類的一項提示。她似乎是藉由吃下萊納等人的同伴馬賽而獲得了九個巨人之力，當被問到：「妳究竟在牆外待了多久啊？」她回答：「大概60年吧。感覺像是……作了一場永遠不會結束的噩夢……」（皆出自第12集第47話）也就是說，尤米爾在變成巨人後的60年間，一直都在捕食人類。

貝爾托特問尤米爾：「妳恢復成人類之後，還記得曾經吃過誰嗎？」她回答：「沒有耶……我不記得了……不過正好是5年前吧。那是你們的同伴嗎？是喔……真是抱歉……我完全不記得了。」然後貝爾托特又跟她說：「不記得也不能怪妳。我們也是這樣……」（皆出自第12集第47話）

從這句話可以得知，獲得九個巨人之力的人，並沒有捕食前任繼承者時的記憶。

不過，從尤米爾還記得自己在牆外遊蕩的時間，以及當時感覺的情況來看，純潔的巨人會不會是雖然沒有智慧，卻仍保有記憶呢？如果真是如此，他們會知道只要捕食九個巨人就能變回人類也沒什麼好奇怪的。說不定這些純潔的巨人，就是因為只想著要把擁有九個巨人的人類吃掉，好變回人類，才會一抓到自己看見的人類就吃下肚呢。所以尤米爾或許就是在不斷捕食人類的過程中，剛好成功吃到了擁有九個巨人之力的人類，才會演變成這樣的結果。

如果這樣的想法正確，那麼純潔的巨人會前往人群聚集的地方，爭先恐後地捕食人類，以及會把沒有九個巨人之力的人類吐出來的現象，都可以獲得合理的解釋了。他們捕食人類的理由，會不會就是想讓自己變回人類呢？

真實身分已經公諸於世的純潔的巨人

▼黛娜‧弗利茲有將近20年的時間都在城牆外遊蕩？

「這裡是艾爾迪亞叛徒的流放地——樂園‧帕拉迪島的邊界。你們觸犯叛國罪，將在這裡接受無期徒刑，成為毫無智慧的『純潔的巨人』。」（第87話）從這句話可以得知，帕拉迪島已經變成艾爾迪亞叛徒的流放地了。換句話說，讓城牆內的人類活在恐懼之中的純潔的巨人，其實也是艾爾迪亞人。

和九個巨人不同，原作中幾乎沒有揭露過純潔的巨人變成的人原本是什麼身分。在這種情況下，古利夏的前妻黛娜‧弗利茲就變成很重要的人物了。她是在巨人大戰後留在大陸的弗利茲家後裔，因為兒子吉克向政府告發而被處以叛國罪遭到逮捕。古利夏曾表示她是擁有王家血統的人，也

是能發揮始祖巨人真正力量的存在，希望至少能讓她逃過一死，但庫爾迦卻下了這樣的判斷：「**為敵國生小孩生到死，這樣的生活對她比較好嗎？跟變成吃人的怪物相較起來，哪個比較好？雖然我沒有實際問過她怎麼想……不過看到她死前的樣子，我認為自己沒有做錯……**」（第88話）讓她和艾爾迪亞復權派的成員一起變成了純潔的巨人。

5年前發生巨人襲擊事件時，黛娜與跟她同時被變成純潔的巨人的艾爾迪亞復權派成員一同登場。換句話說，她可能有將近20年的時間都在牆外遊蕩。之後入侵城牆內的黛娜，吃掉了艾連的母親。黛娜與艾連的母親分別是古利夏的前妻與第二任妻子，難免讓人覺得這件事是否為命運的安排。

另一個真實身分已經公開的純潔的巨人是柯尼的母親。她的情況可能不是因為犯下反叛瑪雷的罪名，而是被野獸巨人的力量變成巨人，但作為身分已公開的重要案例，今後應該也具有相當重要的意義。

ATTACK ON TITAN
Final Answer

伊爾賽遇到的巨人是和尤米爾一起被變成巨人的同胞？

▼從「伊爾賽的手冊」解讀出來的會說話的巨人之謎

刊載於漫畫第 5 集的〈特別篇 伊爾賽的手冊〉中，出現了試圖與人類用語言溝通的巨人。參加第 34 次牆外調查的調查軍團成員伊爾賽‧蘭格納碰上了巨人，那個巨人跪在她面前，對她說了「……尤……米爾……的子民……」、「尤米爾……大人……」、「太好了……」等話。而伊爾賽看到之後也難掩驚訝地做著筆記，「巨人會說話，實在很不可思議……他講出有意義的句子。沒錯，他說了『尤米爾的子民』、『尤米爾大人』、『太好了』。後來巨人的表情變了。他的姿勢彷彿是在對我表示敬意。實在是難以置信」。不過，當伊爾賽問巨人：「你們到底是什麼人？」、「你是從哪裡來的？」、「為什麼要吃掉我們？」巨人卻發出了呻吟，掙扎地

趴了下來。而且當得不到答案的伊爾賽不耐煩地大叫「你們應該從這世上

消失」之後，巨人就咬碎了她的頭。

在這件事中有兩個值得關注的地方，分別是「巨人說了話」和「說出

『尤米爾』這個單字」。關於說了話這件事，柯尼的母親也說過：「你……

回來了……」（第9集第38話）雖然不知道原因，但有可能是親子之間的

緊密關係，讓她超越了巨人化的肉體變化，得以說出話來吧。原本關係就

很緊密的人，在巨人化之後說不定也能夠互相溝通。

希絲特莉亞閱讀尤米爾寫的信時，畫面描繪了如尤米爾人生走馬燈的

場面，而且在她巨人化的情景旁邊，也有個跟伊爾賽遇到的巨人長得一模

一樣的巨人。這兩個人會不會都是犯了叛國罪而被懲罰的人呢？如果那個

巨人是把伊爾賽誤認成尤米爾的話，說不定也有可能是因為兩人關係很密

切，才導致他擺脫巨人化的束縛，得以開口說話。

ATTACK ON TITAN
Final Answer

作畫失誤？伏筆？
被殺死之後又再次登場的神祕巨人

▼連在假的預告裡都有登場的二頭身巨人是誰？

在漫畫第9集第35話中，有一個眼睛非常大的二頭身巨人。這個巨人想要捕食調查軍團分隊長米可‧薩卡利亞斯的時候，被野獸巨人給捏扁了。因為作為巨人弱點的後頸嚴重損傷，看起來已經死亡，但在第9集第38話的厄特加爾城之戰中，他又再次登場。這究竟是怎麼一回事呢？

調查出留在拉加哥村的巨人是柯尼母親的漢吉，為了比對長相，曾拿著柯尼母親的肖像畫和巨人的臉來回查看。從這件事我們可以明白，巨人的長相會受人類時的面貌影響。如果是這樣的話，再次登場的二頭身巨人也有可能並不是同一個人，而是被巨人化的雙胞胎吧。想要捕食米可的巨

人，與出現在厄特加爾城的巨人都被推測為拉加哥村的村民，若是住在同一村莊，就算是雙胞胎也沒什麼好奇怪的。

另一方面，這個巨人在漫畫第18～20集的「騙人預告」中也曾以阿爾敏的朋友身分登場。騙人預告是收錄在漫畫最後的內容，為搞笑成分較多的假預告，曾出現過像是「立志成為『最強辣妹』，每天都在打扮自己的米卡莎」（第14集），或「在硬派作風的拉麵店工作的莎夏」（第17集）等無視本篇世界觀的場面。

至於畫有二頭身巨人的騙人預告，則是說著「我可以把欺負你的人類吃光。不過你必須讓我在這個家裡住下來」（第18集）這句話登場，然後巨人與阿爾敏就開始了同居生活。這個巨人大概深受諫山老師喜愛吧。說不定他會在本篇再次登場，也是諫山老師的玩心所致。

ATTACK ON TITAN
Final Answer

超大型巨人並非只有一個？
九個巨人為複數存在的可能性

▼從埋在城牆中的活巨人推測三道城牆的誕生過程

巨人化的亞妮破壞了一部分的席納之牆後，我們得知了城牆中埋有巨人的事實。

關於帕拉迪島上的三道城牆，古利夏的父親曾如此說明：「弗利茲王帶著國民逃到僅剩的國土『帕拉迪島』上，還築起了三道高牆。」（第21集第86話）同樣地，羅德也曾說過：「這個洞窟是距今大約100年前，透過某個巨人的力量所建造的。那三道城牆也是那個巨人的力量建造的。藉由築起巨大高牆保護人類免於其他巨人的威脅。」（第16集第64話）從這些事情可以推測出，三道城牆是第145代弗利茲王持有的始祖巨人之力建造的。

到目前為止結論都跟阿爾敏的這段推論一樣：「那道城牆……因為沒有石頭的接縫或是任何剝落的痕跡，根本不了解當初是怎麼建造的。難道是利用巨人的硬化能力建造的嗎……」（第8集第34話）出乎意料之外的，只有城牆中的巨人還活著這件事。也就是說，他們已經在城牆裡面呆站了100年以上。

三道城牆的高度為50公尺，牆壁中的巨人差不多也是這麼高，由此可知他們的體型足以與貝爾托特的超大型巨人匹敵。超大型巨人是九個巨人之一，但如果三道城牆裡全都埋滿了巨人，就代表有無數個體型跟超大型巨人一樣的巨人存在。九個巨人是否並非各種類只有一個，而是複數存在的呢？如果這樣的假設成立的話，貝爾托特曾說過：「拜託……有誰……求求你們……有誰可以來找到我們啊……」（第12集第48話）說不定就是在替城牆中的所有超大型巨人表達心聲吧。

王家成員的特徵在耳朵上?! 擁有尖耳的特定巨人們

▼巨人化後的黛娜和吉克擁有一樣形狀的耳朵

距今約 1847 年前，尤米爾‧弗利茲與大地的惡魔簽下契約，獲得了巨人的力量。而目前所知與她有血緣關係的人，就只有黛娜‧弗利茲及其兒子吉克。

據說第145代弗利茲王帶進城牆裡的始祖巨人力量，必須由王家成員來繼承才能發揮其真正的價值。換言之，如果黛娜或吉克獲得始祖巨人，就能夠發揮其真正的力量。

很不可思議的是，這兩個人在巨人化之後出現了「某項共通點」。那就是「耳朵的形狀」。如果仔細觀察巨人化後的黛娜與吉克，會發現他們

兩個都有尖耳朵。不過，他們的耳朵都是在巨人化之後才變尖的。而且與尤米爾‧弗利茲簽訂契約的惡魔也長了一樣形狀的耳朵。說不定這件事具有某種特殊的含意。

同樣是巨人化後的人類，萊納、貝爾托特和亞妮的耳朵，在巨人化後依舊是圓弧形的。巨人化時的耳朵形狀，會不會就是判別繼承尤米爾‧弗利茲血緣之王家成員的依據之一呢？

如果這項假設正確，本書前述所考察的 **「雷斯家是否為假的王家？」** 說法的可信度就相對變高了。雷斯家主張自己才是城牆內真正的王家，但巨人化的烏利、芙莉妲和羅德的耳朵都是圓弧形的。看樣子，雷斯家是與弗利茲家毫無血緣關係的假王家，這樣可能性還是挺高的。

ATTACK ON TITAN
Final Answer

▼古利夏、艾連和尤米爾擁有弗利茲家的血統？

弗利茲王家的歷史起碼延續了145代之久，代表應該有非常多人雖然並未繼承到王位，卻與他們有血緣關係。所以其中應該也有血緣關係隔得太遠，根本沒察覺到自己有王家血統的家族才對。因此，特別值得關注的就是即使沒有被當成王家成員，但在巨人化時卻擁有尖耳朵的人。如果在前項考察中，**「耳朵形狀是判別是否繼承王家血統的依據之一」**的說法正確，那麼巨人化後耳朵會變尖的人，應該就與王家有血緣關係。

除了黛娜與吉克之外，還具備這項特徵的有古利夏、艾連與尤米爾這三人。他們的耳朵都會在巨人化時變成尖的。這三人會不會也是尤米爾‧弗利茲的直系血親呢？

如果真是這樣，那麼黛娜和古利夏所生的兒子吉克的血統，就與王家更加接近了。他擁有的實力能夠超越巨人化後的萊納，或許正是來自於血統的影響。

至於艾連是否擁有王家血統，從他獲得座標之力，以及萊納等人拚命想搶走他的情況來看，可能性應該也相當高。就算吉克等人的戰鬥使命為「**在這裡把座標搶回來，終結這段受到詛咒的歷史**」（第 19 集第 77 話），他們還是把奪走艾連當成目標，其理由之一會不會就是艾連擁有王家血統呢？

尤米爾曾如此說明自己的身世，「**我原本沒有名字，就連是誰生了我都不知道……從我懂事以來就是一大群乞丐的一分子。不過某天有個男人出現，還替我取了名字，從那天起我就叫做『尤米爾』。（中略）被取了那個名字之後，我就有很舒服的床可以睡，還有東西可以吃。不只是這樣！連之前對我不屑一顧的大人們，也都向我下跪對我畢恭畢敬**」（第 89 話）。

她是不是在年幼時被發現擁有王家血統，從那之後就一直被當成王族來撫養呢？如果這樣的想法正確，那麼伊爾賽遇到的巨人對尤米爾表達出敬意的情況就很合理了。

尤米爾‧弗利茲所接觸的「有機生物起源」究竟是什麼？

▼與惡魔簽下契約的設定是來自舊約聖經的創世記？

在瑪利亞之牆奪還作戰後，故事本篇接二連三地揭露了接近故事核心的新真相，然而新的謎題也不斷地在增加。其中最難理解的，就是庫爾迦說的這句話：「始祖尤米爾是……接觸過『有機生物起源』的少女……某些人是這麼認為的。」（第88話）這究竟代表著什麼意思，而有機生物起源指的又是什麼呢？

關於始祖尤米爾‧弗利茲，古利夏的父親曾說過：「距今1820年前，我們的祖先『尤米爾‧弗利茲』……與『大地的惡魔』簽下契約而獲得力量。那就是巨人的力量。尤米爾死後將靈魂分給『九個巨人』，建

立了艾爾迪亞帝國。艾爾迪亞消滅了古代大國瑪雷，成了這塊大陸的統治者。」（第 21 集第 86 話）在這個場面中，尤米爾手裡拿著果實，看起來既像是惡魔給的，也像是即將要交給惡魔。同樣的圖畫在希絲特莉亞跟芙莉姐一起閱讀的書裡也出現過。

契約、惡魔和果實，這三個要素會讓人想到什麼呢？那就是舊約聖經的創世記。最初的人類·亞當和夏娃生活在種植了各種樹木的樂園·伊甸園裡，神告訴他們，樂園中只有「智慧之樹」的果實是絕對不能摘來吃的。

但是夏娃被變成蛇的惡魔慫恿，吃下了果實，並把其中一半分給了亞當。他們吃下智慧之樹的果實後，便失去了純潔的心，開始對赤身裸體的自己感到羞恥，拿無花果葉遮住了重要部位。神知道這件事之後，便將他們逐出了樂園。

尤米爾·弗利茲是不是吃下了惡魔給的果實呢？說不定她在吃下果實後獲得巨人的力量，但其家族也因此失去了在大陸的容身之處。

ATTACK ON TITAN
Final Answer

113

▼從生命的起源來推測「大地的惡魔」之真面目

如果尤米爾・弗利茲與大地的惡魔所簽訂的契約，是以亞當和夏娃的故事為範本描寫出來的，那麼原作中提及的「接觸過有機生物起源」又是什麼意思呢？

包含動物與植物在內的各種生物都是歸類於「有機物」。也就是說，屬於「無機物」的生物是不存在的。這樣想的話，「有機生物」就會變成與「生物」的意思重複的詞彙。雖然這個生物應該和普通的生物特徵不一樣，但「有機生物起源」或許可以直接想成是「生命的起源」。

關於「生命的起源」，在現實世界中主要分為三種看法。第一種說法是生命誕生於超自然現象。簡單來說就是有個類似神的存在創造了生命的想法。

第二種說法是地球上的化學變化導致生命誕生。以「物種起源」和「演化論」廣為人知的查爾斯・達爾文的想法就是來自於此。

第三種說法是生命的誕生來自地球外。這種說法認為是其他星球孕育的微生物芽胞落到地球，才成為了生命的起源，名為泛種論。

看古利夏的父親說明時出現的場面，尤米爾‧弗利茲所接觸的有機生物起源，應該就是「大地的惡魔」吧。

庫爾迦所提到的有機生物起源，會不會符合其中一種情況呢？如果只化學變化造就的生命、來自其他星球的生命，這三種可能性或許全部都符合。

更像是用來譬喻「擁有巨大力量的存在」吧。若真是如此，神孕育的生命、雖然不清楚大地的惡魔究竟是什麼來歷，但與其說是「惡魔」，應該

生活在現代的我們是不可能接觸生命起源的，但尤米爾‧弗利茲或許擁有能實現這件事的力量。

除了吞食九個巨人之外，還有其他方法能讓巨人變回人類？

▼只要鼠改時間，就有可能讓巨人變回人類？

截至目前為止，已經知道純潔的巨人只要攝取擁有九個巨人力量之人的骨髓液，就能變回人類，但除此之外，還有其他辦法能讓巨人變回人類嗎？

「一般的巨人跟艾連那樣的巨人之間的差異，在於肉體是否完全同化嗎……」（第13集第51話）正如駐紮軍團的皮克希斯所分析的，能夠變回人類的九個巨人，與無法變回人類的純潔的巨人，其差異在於**「體內是否有原本人類的原型」**。換句話說，人類變成巨人後，會暫時與巨人一心同體，但只要攝取擁有九個巨人力量之人的脊髓液，身體可能就會再次分離。

只要找到分離巨人與人類身體的方法，就可以讓巨人變回人類才對。雖然

城牆內並未擁有這種技術，但瑪雷的巨人化學研究學會，或許已經開發出讓巨人變回人類的技術了。

關於讓純潔的巨人變回人類的方法，另外一個可以想到的就是「竄改時間」。如果可以讓變成巨人的人類回到被注射前的時間，應該就可以變回原本的人類。

第90話中里維曾說過**「果然跟漢吉判斷的一樣，巨人幾乎都到瑪利亞之牆內了」**、**「這一年來他們幾乎都被我們消滅殆盡」**等話，由此可知被送往樂園的艾爾迪亞人，大多都已經以巨人的狀態死亡了。但是，如果始祖巨人的力量是本書所考察的**「竄改時間的力量」**，那麼只要使用始祖巨人的力量，或許就有可能讓他們變回人類。

ATTACK ON TITAN
Final Answer

「你�⋯⋯回來了⋯⋯」

By
柯尼・史普林格的母親
（第9集第38話）

Gigantis Sceleton
in monte Erice prope Drepanum
inventum Boccatio teste sex cu-
bitorum.

掌握故事關鍵之人物的相關調查報告

第4擊

在殘酷的世界裡持續戰鬥的
戰士與士兵們

～真相所展現的焦點人物～

艾連不該走上的道路？異母哥哥吉克的未來

▼吉克變成野獸巨人的原因是？

在《進擊的巨人》中，「野獸巨人」被描繪成與之前的巨人截然不同的存在。不僅有著像猴子般的容貌，還會說人話，對立體機動裝置也很感興趣，從他對其他巨人下令的情況來看，感覺是類似巨人頭目的角色。野獸巨人體內的人類，是在第17集第70話才出現明確的臉孔，並且到了第19集第77話，才經由「四腳步行巨人」稱他「吉克戰士長」而知道名字。雖然從他在第17集第70話時擊倒萊納（盔甲巨人）的身影可以隱約推測出來，不過這個稱呼出現，才讓我們確定了野獸巨人正是率領萊納與貝爾托特的戰士長。然後到了第21集第83話，他暗示了自己與艾連的血緣關係。

「我們都是被那個父親所害……你被父親洗腦了。」（第21集第83話）

吉克第一次登場時因為容貌而被推測是古利夏的兄弟，但從這句台詞可得知他與艾連為兄弟關係。

古利夏還在大陸進行艾爾迪亞復權派的活動時，與黛娜‧弗利茲生了一個兒子，名字叫吉克。也就是說，吉克和艾連兩人其實是同父異母的兄弟。

古利夏將吉克培養成「瑪雷戰士」，打算在他獲得巨人力量後利用他復興艾爾迪亞，但吉克在七歲時向瑪雷政府告發了古利夏等人的事，並在之後繼承了野獸巨人的力量。或許他是因為密告的功勞才被選為七個巨人的容器，但也有可能是因為吉克還有其他想法，所以才努力讓自己被選為容器。

ATTACK ON TITAN
Final Answer

▼吉克是艾連必須跨越的障礙？

關於吉克變成野獸巨人的經過，還有另一種可能。那就是「被迫接受」的情況。瑪雷政府將成為七個巨人的容器一事稱為「榮譽」，但這是政府立場的想法。對吉克而言，這有可能是他不想要的事情。舉例來說，如果政府告訴他，必須用自己的身體來證明自己並不是像父親古利夏那樣的反叛分子呢？吉克根本沒有辦法反抗吧。在這種情況下，吉克將會因為父親古利夏而獲得自己不想要的巨人身體。而這點對莫名其妙被古利夏變成巨人的艾連來說也是一樣的。說不定正是因為如此，吉克才會跟艾連說「我們都是被那個父親所害」（第21集第83話）。如果這樣的假設正確，面對逼迫自己成為巨人的瑪雷政府，吉克就算心懷憎恨也沒什麼好奇怪的。

另一方面，吉克對於攻擊城牆內人類一事完全沒有半點遲疑。

「真是可悲……他們沒有從歷史的錯誤學到教訓……」

「反正一定是跟他們說要死得有尊嚴……真是群想像力不足，行事呆板的傢伙。」（皆出自第20集第81話）

從這些台詞可以看出來，吉克似乎知道過去也有一群艾爾迪亞人因為莽撞發動特攻而悲慘地死去。無論如何，吉克對帕拉迪島的城牆內人類也懷有負面情感。換言之，吉克有可能是處於「瑪雷和艾爾迪亞都憎恨，但為了保住自己的性命，只好服從瑪雷」的狀態。或許正是因為如此，他才會對自己說「要去享受每一件事情才對」（第20集第81話）吧。

關於吉克的情況，諫山老師曾在《進擊的巨人 ANSWERS》中敘述道：

「我曾聽說過，『擋在主角面前的對手，最好必須是主角不該成為的模樣，或類似不得不超越、像兄長般的存在』，所以想要讓吉克成為這種立場的角色。」（P109）

或許，吉克其實就是「艾連不該走上的道路」也說不定。

ATTACK ON TITAN
Final Answer

操弄兄弟人生的
古利夏的思想

▼ 古利夏想讓艾連捕食始祖巨人？

古利夏・葉卡是原作故事最重要的關鍵人物。第21集第86話時，艾連等人終於抵達地下室，揭露了古利夏擁有的大部分祕密。簡單來說，古利夏的最終目的是**「復興艾爾迪亞」**，所以他想要**「從城牆之王手上奪回始祖巨人」**，而指示他展開奪回行動的，即是**「進擊的巨人」**持有者艾連・庫爾迦。潛伏在瑪雷政府中作為眼線的庫爾迦，其遺願也是盼望著能夠重建艾爾迪亞。

但是，古利夏至少在城牆內和平安穩地生活了八年。這段期間他是不是忘了自己的目的呢？然而這樣的推測不對。他確實按照庫爾迦說的**「組個家庭」**（第89話）這句話，建立了家庭，並培養出就算被母親斥責，也

沒有對外面的世界失去興趣的**「艾連」**。古利夏曾經因為強迫吉克接受自己的思想而導致吉克反叛，或許這就是他教育艾連時，不會壓抑其探究心的原因吧。如果艾連知道世界的真相之後，仍對外面的世界感興趣，他大概就會把重建艾爾迪亞的夢想託付給艾連吧。

古利夏應該知道自己剩下的13年壽命，已經所剩無幾。如果沒有**「那一天」**的話，他應該會讓艾連看地下室的東西，說明世界的真相，然後問艾連想怎麼做才對。如果艾連答應了他，他就會在期限來臨前把艾連變成純潔的巨人，然後讓他吃掉自己。這或許就是古利夏的打算。跟雷斯家代代執行的巨人繼承儀式類似的行為，可能也會發生在艾連身上。

另一方面，古利夏也對城牆內的生活給予了不錯的評價。這點從他對奇斯說的話可以看得出來，**「雖然有貧富差距，但城牆內卻很和平啊」**（第18集第71話）。如果沒有**「那一天」**，古利夏是不是也有可能改變方針，不以暴力來奪取雷斯家的巨人呢？

ATTACK ON TITAN
Final Answer

與吉克和萊納展開最終決戰的日子快到了?!

▼如果再次與艾連等人爆發劇烈衝突，必定會演變成死鬥

第90話，艾連等人終於抵達了夢寐以求的大海，但是在這一話中，也出現了令人在意的地方。在與野獸巨人等人展開死鬥的瑪利亞之牆最終奪還作戰後，調查軍團靠著漢吉設計的**「討伐巨人的地獄行刑者」**（第17集第70話），只花一年就剷除了瑪利亞之牆內的所有巨人。後來他們展開睽違六年的瑪利亞之牆外調查，途中也只發現了一個巨人。換言之，這是在暗示瑪雷政府已經有大約一年的時間沒再把人送往樂園了。

其理由在第91話獲得了解答。那就是幾乎與艾連等人的瑪利亞之牆最終奪還作戰的同時間，**中東聯合軍**也對瑪雷發動了戰爭。所以瑪雷當局就不再把艾爾迪亞人這種擁有巨人化能力的廉價兵器送往樂園了。

此外，在第91話中也揭露了吉克與萊納目前的處境。

「柯特！既然你身為『野獸』的繼承人，就該抱持著身為上位者的決心。」（第91話）

名為柯特的瑪雷戰士候補生，未來將繼承吉克所擁有之野獸巨人的力量。用**「繼承人」**這個說法，代表吉克大概還沒有把力量轉交給柯特，不過應該可以認為吉克的壽命已所剩無幾了。而且在作品中也出現了暗示萊納得把力量交接出去的時間就快到來的描述。

吉克和萊納會就此從故事主軸淡出嗎？還是會在剩餘的時間裡，再次執行奪回始祖巨人的作戰呢？如果兩人再次與艾連這些牆內的人類展開戰鬥的話，應該會如字面所示地演變成**攸關生死的死鬥**，甚至比希干希納區的激鬥還慘烈吧。

失去艾爾文之後，里維的力量就減弱了？

▼里維有可能不會再選擇新的主人

阿卡曼是國王身邊的武官世家。目前還活著的阿卡曼族人，只剩下米卡莎和里維。明明是負責保護國王的阿卡曼一族，兩人卻都神奇地加入了發動政變的調查軍團，這樣的演變也是挺諷刺的。

諫山老師在《進擊的巨人 ANSWERS》的訪談中曾說過：

「**有很多阿卡曼家的人在侍奉主人時可以發揮出最大的力量。**」

（P168）

換句話說，米卡莎、肯尼和里維分別擁有艾連、烏利和艾爾文這樣的主人後，阿卡曼的真正力量就覺醒了。第16集第63話時，里維對米卡莎說：

「我問妳……妳有過力量在某個瞬間突然覺醒的經驗嗎？」便是在呼應這件事。

在瑪利亞之牆最終奪還作戰中，當艾爾文受到瀕臨死亡的重傷時，出現了里維的力量也減弱的描寫。雖然可能單純是因為剛與野獸巨人展開死鬥，身體相當疲倦，但也有可能是因為艾爾文的生命會影響他的力量。如果是這樣的話，由於艾爾文已經死亡，里維目前或許也已經失去了超人般的能力。

那麼，只要里維找到新主人，力量就會恢復了嗎？若是如此，他的新主人會是誰呢？這也是讓人相當好奇的問題。根據諫山老師所言，里維似乎抱持著**「艾爾文是勝過自己的存在」**（《進擊的巨人 ANSWERS》P168）的想法。那麼，艾連或阿爾敏能夠成為這樣的存在嗎？

除此之外，里維也有可能不會再選擇新的主人。這麼一來，他的力量就會一直處於減弱的狀態吧。不過，就算無法發揮真正力量，他還是很有可能活用之前的經驗，以客觀角度來輔佐艾連或阿爾敏。

獲得超大型巨人的力量後，阿爾敏未來將何去何從？

▼阿爾敏與艾連對立的路線並非不可能？

阿爾敏在第21集第84話中吃掉貝爾托特，獲得了巨人的力量。他是第二個擁有巨人能力的城牆內人類。不過，阿爾敏原本扮演的角色，是以敏銳的觀察力、分析力和奇特的想法。作為**「參謀」**來提出令人意外的作戰計畫。特別是在因為陷入困境而出現的想法轉換和作戰策略上，他的表現可說是比任何人都還要優秀。

身為頭腦派的角色，阿爾敏卻獲得了擁有壓倒性優勢的巨人力量，這樣角色的定位不會重複嗎？無論是亞妮之戰還是貝爾托特之戰，阿爾敏擬定的作戰計畫大多都選擇犧牲自己。既然阿爾敏已經獲得巨人之力，往後他可能會更沒有顧慮地執行把自己當成誘餌的作戰計畫。

而這樣的作戰計畫在未來或許會擁有很大的優勢，因為瑪雷方面應該還不知道捕食貝爾托特（超大型巨人）的人是誰才對。若要說得更正確一點，就是巨人藥的針筒是肯尼從羅德・雷斯的包包裡偷來的，所以瑪雷應該連調查軍團會採取這種手段（讓某人變成純潔的巨人，然後再把貝爾托特吃掉）都不知道才對。

至於萊納則很有可能會對看穿自己城牆內假身分的阿爾敏加強警戒，率先瞄準他攻擊。如果阿爾敏在此時變身成超大型巨人，應該可以很有效地讓對手見識到自己的力量吧。

再者，諫山老師曾在《進擊的巨人 ANSWERS》中表示：**「有一種劇情構想是三人的想法走向不同，最後導致互相對立的局面。」**（P111）吃下超大型巨人並得知牆外世界的阿爾敏，若是察覺到新的觀點，與想要對抗瑪雷的艾連唱反調的話……？或許也很有可能展開艾連與阿爾敏互相對立的劇情。

ATTACK ON TITAN
Final Answer

數字13在《進擊的巨人》中代表的意義

▼知道自己剩餘壽命的艾連會如何行動？

「凡是繼承『九個巨人力量』的人，13年後就會死……」（第88話）

別名為梟的艾連‧庫爾迦告訴了古利夏一個可怕的事實。而艾連也對阿爾敏解釋說，13年這個數字**「相當於是始祖尤米爾的力量開始覺醒到死亡為止的時間」**（第88話）。

這讓我們想起了烏利‧雷斯繼承始祖巨人後的樣貌。雖然是羅德‧雷斯的弟弟，烏利的容貌卻比哥哥蒼老許多。還有，實際年齡約在28歲前後（由原著漫畫的責任編輯バック的推特推測出來）的吉克，看起來也比實際年齡老很多。或許繼承巨人力量的人，肉體老化速度都會比實際年齡還要來得快。

那麼，知道自己剩餘壽命的艾連將會如何行動呢？從他在第90話的言行來看，感覺很有可能會演變成把憤怒轉向瑪雷本國的情況。

還有另外一件事也很令人在意。在第90話中，艾連握起希絲特莉亞的手時，回想起了古利夏與芙莉姐的對話。當古利夏拜託芙莉姐殺死攻過來的巨人時，芙莉姐對他說了什麼呢？從後來古利夏巨人化的情況來看，雙方的交涉應該是破局了吧。艾連回想起這段場景後，露出了既絕望又憤怒的表情。他是對締結**「不戰契約」**的雷斯王感到憤怒，還是對創造了世界規則的始祖巨人感到憤怒呢？無論如何，艾連在那之後都對瑪雷產生了敵意。

另一方面，聽了艾連與阿爾敏對話的米卡莎，在艾連低聲說「應該還剩下不到8年吧」時，明確地跟他說了**「不對」**這兩個字（第88話）。乍看之下像是在情緒化地否定艾連與阿爾敏的命運，但是說出這句話的米卡莎，有可能也經歷過輪迴。所以這句**「不對」**，或許還具有更深層的意思。

ATTACK ON TITAN
Final Answer

▼代表結束與開始的數字13

數字「13」在西歐是最不吉利的數字。雖然理由眾說紛紜，但影響最大的應該還是基於宗教和神話的理由，而北歐神話也是其中一項因素。

在北歐神話裡登場的洛基是個狡猾、愛惡作劇又反覆無常的神。雖然流著巨人族的血，但因為與主神奧丁結為義兄弟，所以和諸神一起生活。

然而，他以不請自來的第13位客人身分強行闖入12位神祇參加的宴會，還教唆盲眼的神霍德爾殺害擁有璀璨美麗的男神巴德爾。巴德爾死去後，世界也失去光明，最終導致了末日之戰（諸神黃昏）的發生。九大世界被焚燒殆盡，還沉進了海中。完全就是個代表世界毀滅的故事。換言之，第13人洛基，可說是為世界毀滅埋下禍根的人物。

諫山老師以前就曾明言，《進擊的巨人》的靈感是來自於北歐神話。他刻意將巨人的壽命設定成禁忌數字13，大概是在強調世界終結倒數的意思吧。

不過，13象徵的意思並不是只有結束。在末日之戰結束後，大地再次復活，存活下來的幾個人成為了新的神祇，而逃過火災的兩名人類也在新世界繼續生活下去。第13人洛基所帶來的終結，其實也是新世界的開始。

所以13既是結束也是開始。

如果九個巨人的壽命，是透過艾爾迪亞人的身體不斷重複著死亡與誕生的話，13這個數字應該可說是設定得恰到好處。

不只如此，在《進擊的巨人》之中，13這個數字還有一個令人在意的意義。庫爾迦在第90話的台詞，使《進擊的巨人》輪迴說的可能性變得更高，這段輪迴的開始是不是也與13有關呢？第1集第1話的第13頁，是全篇故事中唯一加上了頁碼「—13—」的頁數。這種特別待遇說不定有什麼含意？沒錯，這一頁會不會就是在暗示「輪迴所回歸的地方」呢？

ATTACK ON TITAN
Final Answer

潛入瑪雷當局的艾爾迪亞人
艾連‧庫爾迦的生活方式

▼公諸於世的牆外真相

古利夏‧葉卡的過去在第21集第86話後逐漸公開。與艾爾文的預測一樣，古利夏的筆記直接連向了世界的真相。

艾連等人生活的城牆世界外還有人類、國家與大陸的存在，曾在大陸上發生的巨人大戰、留在大陸的艾爾迪亞人的生活與反政府運動、兒子的密告和送往樂園，以及夥伴和深愛的妻子被殘酷地巨人化……說明了這些事情後，自從《進擊的巨人》連載開始時就存在的巨大謎題——巨人是什麼人？從哪裡而來？——也獲得了解答。

古利夏的筆記出現了好幾位重要人物。擁有王家血統的妻子黛娜、艾連同父異母的哥哥吉克，還有潛入瑪雷治安單位，將情報提供給艾爾迪

亞復權派的梟──艾連・庫爾迦。

艾連・庫爾迦第一次登場是在第21集第86話。他是年幼的古利夏與妹妹菲偷偷跑出收容區後，第一個遇到的瑪雷治安單位的男人。古利夏對於殘忍殺害年幼妹妹的男性治安人員古洛斯上士以及世界充滿憎恨，庫爾迦則一直靜靜地觀察著他。

古利夏18歲之後，便沉浸於參與艾爾迪亞復權派的活動。提供情報協助艾爾迪亞復權派活動的人，是安排在瑪雷政府內的眼線，名為「梟」。他從來沒有現身過，只將情報提供給復權派，黛娜也是在他的安排下被送過來的。從另一種角度來看，梟應該可以說是指引著復權派行動的人。

但是，因為兒子吉克的密告，古利夏與黛娜被送往了樂園。當古利夏無能為力地看著黛娜被巨人化，深陷絕望與後悔之中時，庫爾迦變成巨人出現在他面前，庫爾迦正是潛伏在瑪雷政府裡的梟。

▼艾連與庫爾迦是互相聯繫的嗎？

庫爾迦在第88話敘述的往事，顯示出他年幼時也是希望艾爾迪亞復興的革命軍成員。但是革命行動宣告失敗，庫爾迦的家人也被殺了。不過，從**「父親的友人（中略）把我救出來⋯⋯」**這句話可以得知，似乎不是所有的革命軍成員都被殺害。

在那之後，長大成人的庫爾迦潛入瑪雷當局，負責質詢、拷問艾爾迪亞人，以及送他們前往樂園。正如他自己所言，這些行動全是為了**「向瑪雷報仇，恢復艾爾迪亞的榮耀」**（第88話）。看到庫爾迦毫不猶豫地拷問艾爾迪亞人的模樣，瑪雷當局大概也不會對他的身分有所懷疑吧。庫爾迦自己也對其行為懷抱著深刻的罪惡感與悔恨，這一點從他台詞裡的細節就可以看出來。不過，庫爾迦並沒有因此放棄自己選擇的立場。

「我們為了追求自由，讓同胞們付出了代價，要討回這血債只有一個方法⋯⋯」

「直到我們的行為得到報償之前都得持續前進，就算是死了，或是死

後也一樣。（皆出自第88話）

扛下所有悲傷與悔恨，為了復興艾爾迪亞持續前進。庫爾迦這種嚴苛的生活方式，讓只因天真的理想論就提倡復興的古利夏，見識到現實有多麼殘酷。同時也逼著古利夏去面對為了信念而有所犧牲的可怕，以及為了信念應該肩負的責任。庫爾迦這個角色體現了《進擊的巨人》中，總是在描述的**「能夠獲得某樣事物的只有能拋棄某樣事物的人」**的觀念。

古利夏繼承了庫爾迦的**進擊的巨人**，並將之後出生的兒子命名為艾連，這其中大概隱含了古利夏將會把繼承自庫爾迦的巨人交給兒子的意圖，而且也顯示出庫爾迦帶給他的影響有多麼強大。

第90話中艾連的容貌也很讓人在意。頭髮稍微留長的艾連散發出來的氣質，與其說是近似古利夏，不如說與庫爾迦很相似。所以這或許並不是艾連的外表成長了，而是兩人之間因進擊的巨人而有所聯繫。

為什麼庫爾迦要把進擊的巨人託付給古利夏？

▼世界上最應該償還血債的存在

別名「梟」的艾連・庫爾迦，把自己體內的進擊的巨人託付給古利夏。

至於其理由，庫爾迦對古利夏說：

「你在那天走出了牆外。」（第88話）

在收容區生活的艾爾迪亞人必須申請許可證才能離開收容區。古利夏明明知道這件事，卻為了滿足好奇心而跑出去，結果失去了妹妹。

或許是因為這種**「因自己的決定而失去某些事物」**的經驗自己也曾體驗過，庫爾迦才會選擇古利夏為繼任者吧。因為庫爾迦自己也曾為了獲得復興艾爾迪亞的情報潛入瑪雷當局，拷問過許多艾爾迪亞人同胞。庫爾迦第一次把同胞變成純潔的巨人時，大概就已經**「做好背負自己罪過的覺悟」**

了」吧。而且應該也下定決心，為了自己的目的——復興艾爾迪亞——不會停止前進。古利夏並未擁有這樣的覺悟，所以庫爾迦再次逼迫他下定決心。這會不會就是庫爾迦把進擊的巨人轉交給古利夏的原因呢？如果我們這些人放棄重建艾爾迪亞，那麼那些被切斷指頭和剝皮的大量同胞和古利夏妹妹的死，就全都是白白犧牲了——庫爾迦心裡大概也懷抱著這種慚愧又悲憤的心情吧。

對庫爾迦而言，古利夏並不是心懷大志的年輕革命家，而是比任何人都應該去償還「自己選擇所造成的血債」的「被世界操弄的弱小存在」。

不過，若是從吉克的角度去看古利夏，得到的評價就截然不同了。雖然原作中並未曾出現吉克直接談論古利夏的場面，但從「我們都是被那個父親所害」（第21集第83話）這句台詞，大概就可以推測出他的態度了。

對吉克而言，古利夏或許既是「想要掌控我人生的人」，也是「必須打倒的敵人」吧。

東洋人家族所繼承的印記與進擊的巨人也有關係?!

▼或許與輪迴有關的「印記」

關於米卡莎父親的家族阿卡曼家，在第16集第65話肯尼的回憶畫面中揭露了各種資訊。其中還提到了幾項關於東洋人家族的事情，現在就將已經得知的事情條列出來：

● 城牆中的人類絕大多數都屬於一種民族。只有極少數各自獨立的家族。

● 東洋人家族連人種都和其他人完全不同。

● 少數派的家族不會受到巨人之力影響，無法竄改其記憶。

● 阿卡曼家族與東洋人家族因為反對國王的理想而放棄地位。

肯尼的祖父曾明確說出**「寧可拋棄地位與王政作對」**（第16集第65話）這句話，因此可以推測出東洋人家族應該和阿卡曼家族一樣，都曾在王政中擔任高官。

東洋人家族最大的謎團是**「印記」**，就算故事已經進展到第91話，還是沒有出現任何有關這個印記的敘述。另一方面，懷疑米卡莎與輪迴也有關係的說法是一直存在的。所以被說是**「必須流傳下去」**（第2集第5話）的印記會影響輪迴的可能性應該也不低。這麼一來，就可以假設繼承印記的東洋人家族全都擁有輪迴能力了。說不定他們就是因為這個能力，才得以服侍國王的。

雖然這樣的想像有點奇特，但也有可能是國王擁有的始祖巨人（＝座標），與東洋人家族的能力互相配合後引發了輪迴。如果朝這個方向去思考的話，雖然目前大家都推測始祖巨人的能力是**「操控所有巨人」**，但或許與輪迴能力也並非毫無關係。不過，因為第145代國王逃避戰爭，躲到城牆內，所以沒有必要移動座標。如此一來，就算認為擁有能力的東洋人家族具有威脅性，大概也不是什麼奇怪的想法吧。

▼進擊的巨人也具備輪迴能力？

在第88話的最後，艾連握住了自己手上與米卡莎的印記相同的部位。

而且漢吉還在第89話的開頭模仿這個動作質問他，進一步強調了這一幕。

如果只是要突顯**「這種時期」**（第89話）的話，應該沒有必要花費這麼多篇幅描寫才對。

從這個動作可以聯想到的，應該也只有米卡莎手腕上的印記了。這個印記**「很可能與東洋人家族的能力，也就是輪迴能力有關」**。既然如此，第88話中的艾連也有可能是在暗示某種輪迴，而他這時所說的台詞也特別值得注意。

「他叫做⋯⋯進擊的巨人！」（第88話）

艾連緊緊握住自己手上與米卡莎的印記相同的部位，同時喃喃唸出自己體內巨人的名字。進擊的巨人會不會也與輪迴能力有關呢？庫爾迦在第89話的台詞似乎可以證明這件事。**「如果你真的想救⋯⋯米卡莎、阿爾敏跟大家，那就必須完成使命。」**（第89話）

如果以時間順序來看，庫爾迦是不可能在這時候知道米卡莎或阿爾敏的，所以想成是艾連**「無法拯救米卡莎或阿爾敏」**的記憶會比較恰當吧。

庫爾迦擁有艾連的記憶，這正是輪迴的證明。

在目前持有巨人力量的人當中，只有艾連與庫爾迦曾說過與他人的記憶有關的話。如果只有艾連的話，還可以想成是始祖巨人的力量，但既然庫爾迦也曾說過，那認為進擊的巨人也與輪迴有關應該比較好。

除此之外，還有另一種思考方式。在第88話中曾出現過**「尤米爾的子民都是被看不見的道路互相聯繫在一起」**，以及**「某人的記憶和意志也是經由道路來傳遞」**等敘述。庫爾迦的記憶，說不定是未來的艾連的記憶，透過道路互相傳遞的結果。

不過，如果庫爾迦的記憶是未來的艾連的記憶，正如前述，那很有可能是**「無法拯救米卡莎或阿爾敏」**的壞結局。為了跳脫不斷輪迴的壞結局，必須有個持續前進的存在。如果那是進擊的巨人，就能夠解釋艾連為何會有那些動作與台詞，而且也與這個巨人的名字互相呼應了吧。

擁有複數巨人力量的艾連，今後將如何行動

▼艾連能夠成為艾爾迪亞人的救世主嗎？

目前艾連的體內存在著複數巨人。更重要的是，他開始能夠自由地操控巨人的力量了。在瑪利亞之牆最終奪還作戰中，萊納也曾喃喃自語道：

「讓兩個月就學會硬質化的傢伙……再次躲回城牆內側可不是好事……一旦……等到他完全學會座標之力，那就太遲了──」（第19集第75話）

從萊納的台詞來看，想使用巨人的力量，好像還是得進行一定程度的練習，但在使用力量這方面，艾連的資質似乎還不錯。雖然包括發動方法在內，座標之力還有許多尚未釐清的地方，然而它肯定會成為影響今後故事發展的關鍵吧。

再者，艾連的心境也在此時開始出現變化了。到目前為止，艾連的腦中都是被「把巨人全部驅逐」以及「替母親報仇」等想法占據。他一直認為「巨人＝絕對的邪惡」，但他現在已經知道巨人就是自己的同胞了。不僅如此，他也察覺到在三道城牆外，還有一道把自己跟同胞囚禁起來的高牆。

「如果將那一頭的敵人……全部都殺了，那麼我們……就能夠得到自由嗎？」（第90話）

這是艾連第一次把巨人以外的事物稱為「敵人」。或許正如這句台詞所說的，接下來艾連會為了追求自由而與瑪雷交戰。但是，瑪雷境內還有很多人跟艾連一樣是艾爾迪亞人。若他變成巨人在瑪雷大肆破壞，說不定當地的艾爾迪亞人遭受的責難會更加強烈，反而讓同胞受到更大的傷害。

要斬斷這個惡性循環，最有效的辦法就是徹底清除尤米爾子民體內所流的巨人之血。如果要獲得艾連所追求的自由，或許最終目標就是「逃離尤米爾・弗利茲的巨人之血帶來的束縛」。

ATTACK ON TITAN
Final Answer

有一部分殘留在大陸的弗利茲家之謎

▼血緣的濃度與始祖巨人力量的發動沒有關係？

「我叫黛娜・弗利茲。我……繼承了王家的血統。」（第21集第86話）

一名女性如此自我介紹，現身於古利夏等艾爾迪亞復權派人士聚集的地方。她是潛伏在瑪雷政府的鼻送來的人，對艾爾迪亞復權派而言是個很重要的指標性人物。古利夏他們獲得了替她奪回王位這項正當理由，能夠堂堂正正地進行活動。後來古利夏與黛娜結婚，生下了吉克。

黛娜是否假冒為王家成員這件事，若要認真懷疑的話，倒也不是完全不可能。畢竟唯一的根據只有庫爾迦的證詞而已。不過，正如艾連在第89話中所察覺的，艾連的座標之力很有可能是因為與黛娜變成的巨人接觸才發動，這應該也可以證明黛娜是王家成員的前提並沒有錯誤。

不過，關於王家的謎團並沒有因此消失。為什麼只有黛娜的家族留下來？他們留下來要做什麼？認真說起來，黛娜的家族在王家中的地位究竟有多高？是王家的直系還是旁系呢？難道會是姻親？如果她所擁有的王家血統相當淡薄的話，是否可以無視直系或旁系的血緣差距，發揮始祖巨人的真正力量呢？這些問題都還沒有獲得明確的解答。

還有一件事情讓人很在意，那就是黛娜巨人的末路。在第12集第50話中，因為艾連的座標力量發動而聚集的巨人把黛娜巨人給吃掉了。黛娜真的因此死亡了嗎？根據本書的研究，弗利茲王家的巨人可能是被雷斯家吃掉，然後躲進了城牆內。如果城牆之王並沒有弗利茲王家的血統，那黛娜或許真的就是弗利茲王家最後的倖存者。這樣一來，能夠完全發揮始祖巨人真正能力的人，就只剩下吉克。看來關於留在大陸的弗利茲家族之謎，似乎還有尚未公諸於世的祕密。

始祖尤米爾與104期士兵尤米爾真的毫無關係嗎？

▼尤米爾已經被瑪雷戰士捕食了嗎？

「尤米爾的子民」這個關鍵字第一次出現的地方，是收錄在漫畫第5集的《特別篇 伊爾賽的手冊》。在目前最新的故事中，已經得知城牆內人類大多是「尤米爾的子民」，也是與大地的惡魔簽下契約的始祖尤米爾‧弗利茲的子孫。

因為名字的關係，104期士兵尤米爾一直被推測可能與巨人有某種關聯。她的過去在第89話中公開，詳細紀錄在尤米爾寫給希絲特莉亞的信裡。

原本是無名孤兒的她被某個男人收留，並獲得了「尤米爾」這個名字。雖然描寫得沒有很具體，但她大概是被人以「始祖尤米爾‧弗利茲的轉世」為理由拱上了教主的位子吧。尤米爾變成了艾爾迪亞人的心靈支柱，而獲

得歸宿的尤米爾也拚命地扮演著她負責的角色。但她後來卻因進行這些活動而被逮捕，送往樂園。她以純潔的巨人的身分就此四處遊蕩了將近60年，因為偶然間吃下了擁有巨人化能力的馬賽而變回了人類……這就是她所經歷的過去。

從她這段過去可以知道，尤米爾本身和始祖尤米爾沒有任何關係，只是被選上成為欺騙大眾的代表人物而已。不過，還是有些許地方讓人感到疑惑。在第89話中，尤米爾寫到**「一回過神來，發現我被人視為惡魔」**，難道尤米爾曾對人展現過任何類似惡魔的能力或知識（也就是與巨人有關的事物）嗎？還是說，在瑪雷當局的見解中，**「只要是能變成巨人的艾爾迪亞人都是惡魔」**呢？如果事實為前者的話，就算尤米爾與始祖尤米爾有什麼關聯，好像也不算太奇怪。

尤米爾在寫給希絲特莉亞的信中，表達出已經完全做好死亡的覺悟。不只是吉克和萊納，她現在的情況也讓人十分好奇。她已經被瑪雷戰士捕食了嗎？還是說她之後又會出現在希絲特莉亞面前呢？如果可以的話，真希望答案是後者呢。

第145代國王為什麼要締結「不戰契約」？

▼因為他認為巨人已經完成其任務了？

始祖巨人的力量是「操控所有巨人」。但是據說第145代國王放棄了力量，用某種方法與始祖巨人接觸，立下了**「不使用始祖巨人的力量。要使用的話寧願跟同胞一起滅亡」**的約定，這個約定就是「不戰契約」。

那麼，為何他們會立下不戰契約呢？我們認為烏利和芙莉妲的態度轉變是值得探討的問題。烏利在繼承前一直懷抱著應該殲滅巨人的想法，但繼承後就徹底改變了。雖然烏利和芙莉妲的確有可能是被第一代國王的想法所囚禁，但是否真的有**「讓人認為艾爾迪亞人確實該滅亡的理由」**，足以讓他們出現如此巨大的改變呢？

目前可以推測出來的「艾爾迪亞人應該滅亡的理由」有以下三種：

1・艾爾迪亞人曾犯下重大罪過，就算滅亡也是罪有應得。

2・隨著人類文明不斷進步，已經不再需要巨人了。

3・不想再看到擁有巨人血統的人互相爭鬥，希望能就此結束。

如果是第一種的話，艾爾迪亞的民族淨化運動，或許就是他們犯下的罪過吧。但是國王只帶著一部分艾爾迪亞人躲起來的作法又有點奇怪。而且，如果真的想毀滅艾爾迪亞的話，只要用始祖巨人的力量命令大家自盡就行了。雖然也有可能是第三種理由，不過跟第一種一樣，只要始祖巨人下令就可以解決問題。

那麼，可能性較高的會不會是第二種呢？在第21集第86話中也暗示了存在著瑪雷以外的國家，以及以燃料為動力的武器的發達。認為巨人在人類歷史上的任務已經結束，所以才隱居到島上的可能性似乎很高。

ATTACK ON TITAN
Final Answer

153

▼不得不締結不戰契約的可能性

關於「不戰契約」的真相，還可以想到另外一件事。那就是「城牆之王無法與始祖巨人聯繫的情況」。換句話說，就是明明身為城牆之王，卻無法使用始祖巨人力量的情況。雖然這樣的想法有點異想天開，不過還是試著來推測其經過吧。

在艾爾迪亞，九個巨人中的始祖巨人是由王家繼承，剩下的八個巨人則分別由八個家族繼承。所以這些家族是不是就被視為艾爾迪亞的名門了呢？像是××家是××巨人的家族之類的。而雷斯家也是其中一個家族，繼承了能竄改記憶的巨人。但是，在巨人大戰時，雷斯家因為某些理由吃掉了弗利茲家（國王），所以始祖巨人就轉移到雷斯家身上了。因此雷斯家在那之後，便擁有竄改記憶的巨人與始祖巨人這兩種巨人。

我們先假設雷斯家的主人是個抱持和平思想的人好了。他對巨人互相爭鬥的情況相當痛心。原本只要始祖巨人下令，鬥爭應該就能夠結束，但弗利茲王家卻不這麼做。雷斯家的主人實在無法忍受，就想到可以讓自己

使用始祖巨人的力量來阻止紛爭，於是他就捕食了始祖巨人的繼承者。

但是，始祖巨人的真正能力只有弗利茲王家一族能夠使用。結果始祖巨人就此失去效用，王家的抑制能力也不復存在，情況更加惡化了。雷斯家的主人對這樣的世界感到絕望，便在帕拉迪島上築起城牆，把自己關起來……這樣的經過也是有可能的。

如果是這樣的話，就能夠說明芙莉妲為何無法順利使用始祖巨人的力量了。至於芙莉妲之所以能順利竄改希絲特莉亞的記憶，則可以說那本來就是雷斯家繼承的巨人的力量，如此看來這個問題也能得到合理的說明。

若採用這個假設的話，「不戰契約」的真相也會隨之改變了吧。雖然奪走始祖巨人，逃進了城牆內，但雷斯家卻無法啟動始祖巨人。所以他們捏造出**「不戰契約」**，不再與巨人有所接觸……這樣的推測也是很有可能的。第145代國王曾對瑪雷說過**「不惜讓城牆的巨人剷平這世界」**（第89話）這種類似威脅的話，或許正是因為他無法使用始祖巨人，才會如此虛張聲勢吧。

芙莉妲懷有罪惡感的理由

▼因為無法幫助城牆內的人民，使她進退兩難？

「姊姊她……有時會變得像是另外一個人……彷彿被什麼東西附身一樣……還說我們都是罪人……」（第16集第66話）

為什麼芙莉姐不變成巨人，挺身戰鬥呢？回想起芙莉姐的模樣後，希絲特莉亞以前面引用的這段話質問羅德。而羅德這樣回答：

「打造了這個由城牆所包圍的世界的……第一代雷斯家之王……他就是希望人類被巨人控制。」（第16集第66話）

若以直覺來思考的話，應該會認為是**「艾爾迪亞人曾虐待瑪雷人所導致的罪惡感」**，但如果是這樣，便無法解釋為什麼芙莉姐只是看到希絲特莉亞想要跨越柵欄就勃然大怒。芙莉姐會如此憤怒，是不是把希絲特莉亞

想穿越柵欄的身影，和想要前往城牆外的人們重疊了呢？

城牆外是巨人四處遊蕩的危險地區，擁有始祖巨人能力的芙莉妲其實是能夠驅逐他們的，但是第一代雷斯王與始祖巨人定下了**「不戰契約」**，讓她沒辦法這麼做。所以她只能默默看著那些即使喪失寶貴性命也要前往外頭的人，以及受到巨人的恐怖威脅，被迫過著不便生活的人。她有可能經常為此產生罪惡感，話中提到的**「罪人」**應該也是這個意思。所以她對希絲特莉亞想跨越柵欄的態度，可能也是覺得**「明明只要待在那邊（城牆內）就很安全了，為什麼還想要到外面去呢」**？顯露了她對人類行為的不耐感吧。

另一方面，如果正如前述所考察的，若雷斯家奪走了弗利茲家的始祖巨人，那麼芙莉妲根本就無法操控始祖巨人。所以從結果來看，城牆內的人們還是得被迫過著不便的生活，這或許也是她說出**「罪人」**這兩個字的原因吧。

「古利夏……

不管……我變成什麼

模樣……都會設法找

到你的。」

By
黛娜・弗利茲
（第87話）

相關調查報告

從巨人的記憶推測出的輪迴說

第**5**擊

掌握輪迴說關鍵的
是米卡莎（阿卡曼家）？

～與「給兩千年後的你」連繫的
各種伏筆與謎題～

輪迴說已經確定了？
庫爾迦的話具有深層含意？

▼世界有可能不是一直輪迴的？

《進擊的巨人》從連載開始時就一直流傳著輪迴說的理論，而在最新的故事中，自稱梟的庫爾迦更是說出像是在證實輪迴說的台詞：

「如果不這麼做將會重蹈覆轍……重演相同的歷史、重複同樣的過錯，一再發生。如果你真的想救……米卡莎、阿爾敏跟大家，那就必須完成使命。」（第89話）

以時間順序來看，庫爾迦不可能知道阿爾敏和米卡莎的事情。那麼，這會是艾連的記憶嗎？既然庫爾迦說出了兩人的名字，說不定是位於未來的艾連的記憶，透過巨人的力量傳給了庫爾迦吧。

不過，是否要把這個現象統稱為**「輪迴」**，可能還有些問題需要釐清。

一般來說，有輪迴設定的作品，幾乎都是讓擁有輪迴能力的人物返回過去。

也就是在Ａ↓Ｂ↓Ｃ的時間軸中，只有進展到Ｃ的能力者可以回到Ａ，再次度過同樣的日子。有的是連身體都跟著回到過去，有的則是只有意識能回去。不過無論是哪一種，能力者本身都是必須存在的。

但《進擊的巨人》的情況似乎就不是這樣了。以第89話為例，如果古利夏在這時已經知道米卡莎和阿爾敏的名字，就會變成**「啊，他知道未來的事情啊」**的情況，畢竟古利夏的確會在未來認識米卡莎和阿爾敏。

但如果是庫爾迦的情況，他的人生在米卡莎和阿爾敏都還沒有登場的時候就結束了。就算庫爾迦曾進行過輪迴，也不會在未來認識這兩個人，所以他知道這兩個人名字一事就變得很不可思議了。看樣子，如果只有庫爾迦知道兩人名字這項證據，應該仍無法斷定世界是一直輪迴的。

▼巨人能力介入了未來的記憶？

那麼，這時在庫爾迦身上究竟發生了什麼事呢？這個問題的提示似乎也在庫爾迦的台詞中。

「不知道呢！究竟是誰的記憶啊？」（第89話）

前述也提到過，這段記憶有很高的機率是來自於艾連。既然是過去的庫爾迦持有這段記憶，應該可以推測發生在他身上的，或許是「記憶的時間跳躍」。此外，艾連在第88話也說了這樣的話：

「組成巨人的鮮血跟骨骼就是透過那條道路輸送而來的，有時候記憶跟某人的意志也是同樣經由道路來傳送。」

據說尤米爾的子民都是由「道路」聯繫起來的。而這些道路都會在始祖巨人所在的地方互相交會。有點類似始祖巨人是腦，而分布到身體各角落的末稍神經則是尤米爾的子民的概念，用心臟和微血管來代替也可以。

從艾連的台詞來看，連「記憶跟某人的意志」也會透過這條道路傳送過來。在那個時候，處於過去的庫爾迦，那條道路是不是混進了未來艾連的記憶呢？也就是說，橫跨所有尤米爾子民的道路是「過去、現在和未來都連接在一起，有時候還會跨越時間的流向」。如果是這樣的話，就可以解釋為何處於過去的庫爾迦會接收到未來艾連的記憶了。

庫爾迦曾經說過「重複同樣的過錯」、「重蹈覆轍」和「如果你真的想救……米卡莎、阿爾敏跟大家」（皆出自第89話）。那麼，庫爾迦所接收到的艾連的記憶，應該就是這兩個人沒有獲救的未來，而且還重複了很多次。有可能是這兩個最重要的人或夥伴死亡，讓艾連後悔不已，才導致記憶的時間跳躍發生。另外，雖然是有點異想天開的想法，但也有可能是未來的艾連使用了某種方法，「對過去發出警告，避免未來走向壞結局」。

目前始祖巨人被視為是所有道路交會的座標，也能夠操控所有巨人，說不定它也擁有能夠透過道路介入別人記憶的能力。

ATTACK ON TITAN
Final Answer

東洋人家族也擁有輪迴能力的可能性

▼米卡莎在第1話說的台詞就是輪迴的證明？

《進擊的巨人》的記憶輪迴說可能性逐漸增高，但也因此出現了一個問題，那就是引發輪迴的人究竟是誰。目前可能性比較高的應該是始祖巨人、進擊的巨人以及米卡莎吧。這次我們將針對米卡莎的輪迴干涉進行研究。

之所以會懷疑米卡莎能干涉輪迴，是因為這句台詞：

「一路小心啊，艾連。」（第1集第1話）

頭髮比現在還短的米卡莎，以及像在替艾連送行的台詞，讓我們一直在研究輪迴起點的米卡莎是不是在夢中出現的。此外，因為只有這一頁放了「—13—」這個頁碼，我們在第4擊時進行了考察，懷疑這與《進擊的

巨人》中具有特殊意義的數字「13」有關聯，推測艾連可能會在經過輪迴後回到這裡。

不僅如此，在第1集第2話中，米卡莎還說了「……啊啊……又變成這樣了……」這句台詞，也讓人不禁覺得，**「她是否已經看過這個場景很多次了？」**心中的疑惑變得更加強烈。總而言之，米卡莎會對輪迴造成某種影響這件事應該是毋庸置疑的。

還有，輪迴能力並非與阿卡曼家，而是與東洋人家族有關的可能性也相當高。因為身為阿卡曼族人的肯尼和里維，在原作中並沒有出現這類徵兆。

看來這果然是米卡莎特有的現象，甚至應該說是與東洋人家族有關的謎團。其中最有可能扯上關係的，會不會就是**「刻在米卡莎右手腕那個家族代代相傳的印記」**呢？說不定是始祖巨人和東洋人家族的力量互相合作，才會引起輪迴……這種複數要素相互配合的可能性大概也很高吧。

ATTACK ON TITAN
Final Answer

米卡莎的輪迴會在什麼時間點發生？

▼她最為重視的艾連是發動的契機嗎？

米卡莎輪迴說的根據之一，是她偶爾會出現的頭痛場面。截至第91話為止，可以找到的發生頭痛的場面是第1集第2話、第2集第5話、第2集第7話、第7集第29話、第11集第45話、第21集第83話這七個地方。其中第1集第2話跟第11集第45話時，她曾喃喃說過「……啊啊……又變成這樣了……」這樣的台詞。因此可以推測米卡莎的頭痛，會在「失去艾連」時發作。也就是知道艾連被巨人吃掉、艾連被女巨人吃掉，或是知道艾連被萊納等人帶走的時候。如果米卡莎能夠控制輪迴，或許這些時間點就是進入了「失敗路線」，並導致輪迴發動。

不過，正如我們之後會探討的「封面輪迴世界說」所示，因為不可能畫出沒有輪迴的世界，因此以讀者的角度，是無法判斷實際上有沒有輪迴的。有可能在第 1 集第 2 話中艾連與米卡莎並沒有成功逃脫，也有可能在第 7 集第 29 話中艾連就這樣被女巨人擄走。就算對米卡莎而言，艾連勉強存活下來的現況並不是最好的結果，應該也算是比較好的情況才對。

米卡莎啟動輪迴的目的也讓人感到好奇。米卡莎曾經勸阻過想要加入調查軍團的艾連，從這件事可以看出她似乎並未像艾連那樣強烈地想驅逐巨人。這會不會是因為她最重視的人是艾連，所以「更想要實現艾連的願望」呢？如果是這樣的話，米卡莎的輪迴有可能是範圍稍微擴大一些，「讓故事朝艾連的願望可以實現的方向前進」。在第 21 集第 83 話中，瀕臨死亡的人不是艾連而是阿爾敏。從米卡莎驚慌失措的神態來看，她擔心阿爾敏的心情應該是真的，但有可能也同時受到「沒有阿爾敏的話，艾連的願望可能不會實現」的想法影響。

ATTACK ON TITAN
Final Answer

畫在封面上的情景是壞結局路線？

▼把沒有出現在作品故事中的場景當成封面的理由

《進擊的巨人》封面之謎，經常被當成輪迴說的根據。畫在封面上的情景有很多是故事本篇不可能出現的情況，這是出現在輪迴後世界的橋段嗎？其實我們從很早以前就在檢驗這件事了。

但是，經過詳細驗證後，好像並不是所有的集數都很單純地畫了「輪迴後世界」。具體來說，似乎可以分類成①現在艾連等人正在前進的路線；②艾連等人並未通過的路線。讓我們來實際確認一下吧。

首先，應該為①路線的是第1集、第5集、第11集和第21集。第1集是艾連砍向超大型巨人的場面，故事本篇中也出現過類似的構圖。第5集

是里維小組的成員逃離巨人攻擊的場面，感覺是放在本篇故事中也沒問題的情況。第11集是巨人艾連與盔甲巨人的戰鬥場面，這也跟本篇故事所描繪的情況一樣。最後是第21集，在地下室發現古利夏筆記的艾連、米卡莎、里維和漢吉。雖然構圖有點不同，但故事本篇也出現了幾乎一模一樣的場面。此外，別冊少年Magazine附錄的第21集替換用封面，則畫了超大型巨人與阿爾敏，應該是阿爾敏捕食超大型巨人後復活的情景吧，這也符合了本篇故事的發展。換句話說，以上這五集的封面，畫的應該是**「艾連等人現在所前進的路線」**吧。

不過，反過來想，這就代表這五集以外的封面，都是**「並未通過的路線」**，那麼這些集數的封面又畫了什麼內容呢？

169

▼艾連死亡或消失的話會引發輪迴嗎？

首先是第2集。米卡莎所打倒的巨人，是故事本篇中艾連巨人所打倒的敵人。這或許是艾連突然間無法巨人化的版本吧。第4集會不會是馬可、約翰和亞妮前往憲兵團的路線呢？這似乎會演變成馬可還活著↓阿爾敏沒有察覺亞妮的真面目↓艾連被引渡給王政的路線。第6集有可能是阿爾敏死亡的路線。第7集感覺像是里維小組存活下來的路線，但這就代表之後不會組成新的里維小組了吧。第9集是前往厄特加爾城的艾連碰上野獸巨人的路線，艾連就此被擄走的機率應該很高。第10集是艾連等人在厄特加爾城崩毀前趕到的路線，這也代表艾連可能會被巨人化的萊納及貝爾托特擄走。第12集或許是尤米爾巨人成為夥伴的路線，但是這麼一來艾連就不會碰上黛娜巨人，可能導致他的座標之力無法發揮。第16集是克里斯塔經過注射後變成巨人的路線，這樣她吃掉艾連的可能性就很高了。第17集的構圖雖然可能出現在故事本篇裡，但只有柯尼穿的衣服和故事本篇不一樣。第18集是到達希干希納區的調查軍團，但他們都沒有戴上兜帽，艾連被狙

擊的可能性應該不低。第19集是盔甲巨人對上進擊的巨人，但在這場戰鬥中，阿爾敏並沒有爬上進擊的巨人的肩膀。

再來是第20集。里維受了傷，艾爾文發動特攻。這表示由艾爾文等人當誘餌，讓里維打倒野獸巨人的作戰計畫很有可能並未執行。

像這樣子一路思考下來，就會覺得「艾連等人並未通過的路線＝艾連死亡、被擄走路線」，不然就是「對艾連而言很重要的角色死亡的路線」。如果控制輪迴的人是米卡莎，那些路線就等於是失敗結局了吧。換句話說，發生封面所描繪的情景之後，有可能「米卡莎就發動了輪迴」。

另外，第3、8、13、14、15集則是「雖然不知道會不會走向壞結局，但也沒有在故事中出現的路線」。舉例來說，第3集是阿爾敏在發射砲彈後趕來的版本，這表示阿爾敏的說服有可能並未成功。總而言之，米卡莎的輪迴或許是因為艾連死亡或消失才發動的。

ATTACK ON TITAN
Final Answer

太陽從西邊升起
是輪迴說的證據嗎？

▼作者曾直言這是「鏡像世界」

在《進擊的巨人》世界中，出現了好幾種不可思議的現象。第一個就是**「太陽從西邊升起」**，雖然故事本篇並沒有明確出現**「從西方升起」**的台詞，但可以從幾個場景來推測。

舉例來說，在第8集第34話中，曾出現過從史托黑斯區對面下沉的夕陽。史托黑斯區是羅塞之牆東側的都市，這表示太陽是往東下沉的。此外，在第17集第67話中，出現了調查軍團在歐爾布德區（羅塞之牆北側的都市）迎擊變成巨人的羅德‧雷斯之場面。當時朝陽的影子出現在東側，這也是太陽從西升起的間接證據吧。除了這些之外，還有好幾幕場面都可以看到太陽從西升起，從東落下。

不過，關於這種「太陽從西邊升起」的現象，諫山老師曾在一問一答中說出了「是以和我們的世界互相鏡射的印象創作」這樣的理由。從第4集第15話柯尼與奇斯的對話來看，他們的心臟確實是位於左側，所以人體的構造和我們的世界一樣，只有周遭的環境是鏡射狀態。無論如何，太陽從西邊升起的現象與輪迴沒有直接關係的可能性很高。

第二個不可思議的事情是「倒著走的時針」。這是在動畫《進擊！巨人中學校》的片尾中發現的現象，片尾名單中登場的時鐘是倒著走的。《進擊的巨人》與《進擊！巨人中學校》雖然是不同作品，但角色和基本世界觀是共通的，應該不會安插沒有意義的演出吧。時鐘倒著走的演出，是不是在表示「世界是朝著過去倒轉＝一直在輪迴」呢？還是用與平常不同的時鐘走向來暗示「進擊中學校是平行世界的故事」呢？此外，關於這個時鐘的問題，諫山老師並沒有發表過任何意見。

ATTACK ON TITAN
Final Answer

記憶的輪迴
是巨人的力量所引發的？

▼進擊的巨人的力量是能夠同時擁有過去與未來的記憶？

雖然《進擊的巨人》符合輪迴說的可能性很高，但我們一直推測這種輪迴，是由兩種要素互相融合而成的。

第一種是「或許與米卡莎（東洋人家族）有關的輪迴」。這是從封面的圖畫和米卡莎的頭痛場面推測出來的，不過目前還沒有確定是以什麼樣的基準和方法來進行輪迴。

第二種是「或許與巨人有關的記憶輪迴」。這是從第89話庫爾迦的台詞和艾連這句「肉眼看不見的道路」（第88話）推測出來的。與其說是輪迴，感覺更像是「透過看不見的道路來接收過去或未來的記憶」吧。庫爾迦的記憶，有可能是未來艾連的記憶，所以才會知道米卡莎與阿爾敏的存

在。此外，艾連閱讀完古利夏的筆記後，也以像在體驗古利夏人生的方式看見了過去，這大概也是古利夏的記憶透過道路傳送給艾連了吧。

比較令人在意的是這種記憶輪迴發動的基準，雖然可以推測出繼承巨人能力時或許也繼承了記憶，但若真是如此，吃掉馬賽的尤米爾應該會知道萊納或貝爾托特的真面目和目的才對。可是在他們於巨大樹森林交談之前，尤米爾都不知道馬賽就是萊納等人的同伴。

目前可以確定的記憶交換情況是古利夏→艾連→庫爾迦，以及艾連和希絲特莉亞。後者若考慮到雷斯家巨人的力量，其實沒什麼好奇怪的，因為雷斯家的巨人擁有竄改記憶的能力。但如果是前者的情況，庫爾迦和雷斯家的巨人並沒有交集，會不會是艾連以始祖巨人的力量介入了庫爾迦的記憶呢？還是說進擊的巨人本來就擁有與記憶相關的能力呢？若能確認阿爾敏是否擁有貝爾托特的記憶，應該就可以推測出進擊的巨人的能力了。

ATTACK ON TITAN
Final Answer

從尤米爾‧弗利茲的年代往後數兩千年，就是艾連死亡的時期

▼「給兩千年後的你」是尤米爾在呼喚艾連？

《進擊的巨人》第1話的標題是「**給兩千年後的你**」，這個耐人尋味的標題也被視為是輪迴說的證據。也就是第1話的艾連，「**是不是被兩千年前的誰託付了什麼之後才醒來的呢？**」的意思。

不過，城牆中的人類的歷史，是從逃離巨人並築起城牆的107年前開始計算，沒有人知道在那之前曾發生過什麼事。所以「**兩千年前**」這個數字的由來就成了一個巨大的謎題。

在第86話中，古利夏的筆記公諸於世，關於歷史的新數字也出現了。

「**距今1820年前，我們的祖先『尤米爾‧弗利茲』……與『大地的惡魔』簽下契約而獲得力量。**」（第21集第86話）

這是古利夏的父親對他說過的「尤米爾的子民」歷史，尤米爾‧弗利茲所獲得的力量正是巨人之力。而在同一話中還出現了以下數字，這是黛娜‧弗利茲對古利夏等艾爾迪亞復權派的人解釋時說的話：

「之前王家都會搬出『始祖巨人』協調，因此還能維持艾爾迪亞內部情勢的均衡。但是第145代國王卻放棄這個責任，將王都遷移到邊境的島上。」（第21集第86話）

從第一代國王尤米爾‧弗利茲開始算起的第145代國王，帶著一部分艾爾迪亞人退至島上，並築起了三道城牆。在艾連等人目前的認知中，這位第145代國王就是第一代雷斯王。不僅如此，還有更令人震驚的事實也公諸於世。

「凡是繼承『九個巨人力量』的人，13年後就會死……」（第88話）

這是繼承進擊的巨人之力的庫爾迦告訴古利夏的事，接下來我們將用「1820年前」、「第145代國王」和「13年後就會死」這幾個數字來試著推測「兩千年前」是怎麼來的。

ATTACK ON TITAN
Final Answer

▼ 最有可能呼喚艾連的人是尤米爾・弗利茲？

首先，築起城牆的人是第145代國王。也就是說，如果每一任國王都是13年就退位，145×13＝1885。然後再把城牆蓋好後的年數107年加上去，就變成1992。最後再補上艾連剩餘的壽命8年，這樣就剛剛好是「2000」了。

從這件事我們可以推測出，「給兩千年後的你」可能是對著比尤米爾・弗利茲晚了兩千年的艾連說的話。尤米爾・弗利茲（始祖巨人）被視為聯繫尤米爾子民的所有道路互相交會之地，而且可能連時間都能跨越。就算他跨越時空，在過去對未來的艾連呼喚，或許也不是什麼奇怪的事情吧。

如果這是來自尤米爾・弗利茲的呼喚，或許他對目前擁有始祖巨人力量的艾連，有什麼**「想要他去做、拜託他的事情」**。

另一方面，既然庫爾迦身上也出現了類似的現象，說不定要把未來的人物送回過去也是辦得到的。舉例來說，如果**「兩千年後的你」**的確就是艾連，他也知道自己背負著什麼任務，而且就算知道連同**「兩千年後」**的

意義在內的所有謎底，還是無法讓現實情況好轉的話，就會希望下一個「兩

千年後的你＝我」能夠成功……這句話或許也可以解讀成這種意思的訊息。

這樣的想法也可以直接套用到米卡莎身上，所以也可以想成是她呼喚

了艾連，**「希望下一個『兩千年後的艾連』可以成功」**。

不過，無論是艾連或米卡莎，在故事本篇中都沒有用這種**語氣**呼喚過

對方。雖然等兩人更加成長後或許就會使用了，但這種口氣難免會聯想到

尤米爾‧弗利茲的存在。

但是，其實這個算式還留下了些許疑問。巨人持有者的壽命是13年，

但是如果沒有繼承給任何人，就這樣過了13年的話，其能力就會隨機轉移

到尤米爾子民的嬰孩身上。這樣一來，一名繼承人就不太可能持有能力整

整13年了。即便可以毫無問題地繼承下去，也會在12年半左右就轉交給下

一代吧。這樣的情況如果持續145代的話，就會出現大約72年的落差。雖然

145代與13年這兩個數字和**「給兩千年後的你」**有關的可能性很大，但應該

仍有尚未釐清的謎題。

ATTACK ON TITAN
Final Answer

為了前往最完美的結局而不斷輪迴？

▼艾連的心情是否有可能影響輪迴？

如果輪迴說正確的話，一定會讓人好奇的問題就是，「為什麼要不斷輪迴」？接下來我們也以兩種角度來思考這件事。

首先可能是由米卡莎所發動的輪迴，正如前面所述，這與艾連有關的可能性很高。「得知艾連死亡或失蹤的情況」，甚至是「艾連的願望無法實現的情況」都是很關鍵的因素。

那麼，巨人的記憶輪迴又是為了什麼而發生呢？從疑似艾連記憶的庫爾迦台詞，就可以推測出「沒有任何人獲救的未來已經發生過好幾次」。說不定就是為了避免這樣的結果，才會一邊進行細微修正，一邊重複輪迴。

不過到目前為止，艾連都沒有把「拯救大家」當成自己的目標。因為他的願望都集中在「替母親報仇」、「驅逐所有巨人」上面了。而且他從年幼時期，就一直對於被關在城牆裡的不自由生活感到不耐。真要說的話，艾連內心深處應該充滿對巨人的憎恨，以及對現況的不滿才對。

但是，只要艾連的動力仍然是憎惡，輪迴就有可能不會結束。庫爾迦曾對古利夏說過：

「不管是妻子，或是孩子，城裡的人也行……你進去之後要試著愛人。」（第89話）

如果這是只依賴憎惡和恨意橫衝直撞，最後失敗的艾連想透過他傳達的話，那這裡或許就是輪迴的關鍵點吧。進展到第90話後，艾連的心情也轉變了，從他把之前憎惡的巨人稱為「同胞」的態度就看得出來。另一方面，艾連的不滿也跨越了城牆，開始指向瑪雷。這怎麼想都是憎惡的惡性循環吧！艾連的情感，會不會在之後因為「愛上了誰」而改變呢？

181

輪迴的最終目的地是尤米爾・弗利茲嗎？

▼為了獲得「大家都能得救的未來」所必備的事物

在前面章節已考察了「米卡莎的輪迴是為了達成艾連的目的」，以及「巨人的輪迴是為了追求『大家都能獲救的未來』而發生」這兩個假設。

而且我們也推測艾連想法的改變，可能是達成目的的重要關鍵。

那麼，若是想要拯救大家，到底該以什麼為目標才好呢？到目前為止，艾連的目標都是「驅逐巨人」，阿爾敏是希望「能到城牆外見識各種事物」，里維和其他調查軍團的人則是為了「擴展人類的可能性」而戰鬥。

打倒巨人這個目的，可以說是他們的共通點吧。

但是，透過古利夏的筆記，他們知道了在三道城牆外還有瑪雷這道牆。

瑪雷是世界盟主——也就是說，還有一道名為世界的城牆擋在他們面前。

為了得到艾連想要的真正自由，「必須破壞世界這道牆」的可能性很高。

漢吉也在第89話中說了：「我們面對的敵人，真正身分是……人類，也是個文明。——真要說的話……是整個世界！」今後城牆內的人類（帕拉迪島上的艾爾迪亞人），有可能得與瑪雷戰鬥。但是，對手不僅擁有巨人，還是具備強大軍事能力的大國，他們肯定會遭受比和巨人戰鬥時更嚴重的傷害。然而不斷輪迴的目的是「米卡莎、阿爾敏和大家都能獲救的未來」，這樣的結果不是離目標更遙遠了嗎？

如果從源頭來思考，艾連和其他艾爾迪亞人會被瑪雷憎恨的原因就是巨人。因為「尤米爾的子民」只要注射藥劑就能變身成吃人的巨人，瑪雷認為他們是「骯髒的民族」。那麼，如果要徹底避免與瑪雷爭鬥，讓艾爾迪亞人擺脫束縛，說不定就得選擇「不成為尤米爾子民的未來」才行了。

ATTACK ON TITAN
Final Answer

「如果你真的想救……米卡莎、阿爾敏跟大家，那就必須完成使命。」

「米卡莎？阿爾敏？他們是誰啊？」

「……這個嘛……不知道呢！究竟是誰的記憶啊？」

By
艾連・庫爾迦
（第89話）

Gigantis Sceleton
in monte Erice prope Drepanum
inventum Boccatio teste sex cu-
bitorum.

末日之戰的相關調查報告

第6擊
最終決戰的對手不是瑪雷，
而是時間回溯後所出現的
尤米爾·弗利茲?!

～世界對艾爾迪亞！
最終決戰的結果是?!～

城牆內人類與瑪雷的戰爭是無法避免的嗎?!

▼即使不再受巨人威脅，城牆內人類的處境仍舊相當險峻

透過古利夏的筆記，艾連等人所處的地理環境也漸漸明朗了。三道城牆是建築在帕拉迪島上，島的對面有塊大陸，艾連等人的同胞艾爾迪亞人正在那裡遭受瑪雷人的迫害……其中最讓艾連等人驚愕的，大概就是巨人的真實身分吧。可恨的巨人，竟然是由被瑪雷送往樂園的艾爾迪亞人變成的。從艾連指著巨人說出**「我們的同胞」**（第90話）的場面，可想而知，他的心境已有所轉變。

如果故事按照目前的走向繼續推進，城牆內的人類肯定會與瑪雷爆發巨人大戰。瑪雷策劃了掠奪始祖巨人的作戰計畫，但策略宣告失敗，女巨

人與超大型巨人被奪走。相較之下，雖然城牆內的人類也獲得了超大型巨人的力量，但以艾爾文為首的諸多調查軍團成員都陣亡了。

我們來整理一下九個巨人的情況吧。目前位於瑪雷方的巨人是野獸、盔甲和第91話登場的車力與顎。從名字來看，過去曾出現過的四腳步行巨人很有可能就是車力，但關於顎的情報則十分不足。相較之下，城牆內人類方則有始祖、進擊、超大型和女巨人（如果雷斯家的巨人並非始祖的話，雷斯家的巨人也屬於城牆內人類方）。如果只算九個巨人的數量，雙方算是勢均力敵，但是大國瑪雷與城牆內人類，在人力物資的數量上有著絕對的落差。而且瑪雷還能夠讓大陸上的艾爾迪亞人變成巨人來發動攻擊。如果是單純的正面迎戰，城牆內人類怎麼想都不可能會贏吧。

那麼，為了不讓城牆內人類滅亡，艾連等人該怎麼做呢？與瑪雷之間的戰爭真的無法避免嗎？本章將考察瑪雷的文化和軍事力量，預測今後的戰況，同時探索艾連等人渴望的**「所有人都能獲救的道路」**究竟在哪裡。

ATTACK ON TITAN
Final Answer

城牆內人類的技術
會在今後持續發展嗎？

▼擁有製造新武器的技術能力之技術部

城牆內人類與瑪雷的差異並非只有物理資源，兩者之間還有相當明顯的文明發展差異。古利夏和妹妹菲之所以偷跑出收容區，就是為了要看瑪雷所開發的飛行船。這種交通工具就算在瑪雷國內也只有富裕階級能夠搭乘，可見它應該是當時最新的技術。如果以現實世界的歷史加以對照，大約是在20世紀初至20世紀中，正好是第一次世界大戰爆發的時候。如果拿瑪雷的技術能力與現實世界對照，已經是就算有戰車、戰鬥機和潛水艇也不奇怪的時代了。在第91話中，與瑪雷戰鬥的敵國也出現了威力足以一擊殲滅巨人的武器。

另一方面，城牆內人類的技術能力和他們相比則落後了好大一截。連

瑪雷已經擁有的照片和顯像技術，城牆內的人類都還一無所知。雖然不知道《進擊的巨人》的世界與現實世界同步到什麼程度，但現實世界最早的相本是在19世紀後半發行的。這表示城牆內的技術，有可能是停留在這更早的時代。

而之所以會有這樣的背景，也跟王政與憲兵團的暗中行動有關。他們為了隱藏城牆的祕密，不讓人類對外面的世界感興趣，一直妨礙人們研發新的技術。在第14集第55話中就出現過身為中央憲兵的薩尼斯，暗中殺害想獨自開發槍砲及熱氣球的人的場面。

如果真的得和瑪雷開戰的話，就必須馬上強化軍團所使用的武器吧。

調查軍團的技術部利用憲兵團之前隱匿的技術，開發了能夠傷及盔甲巨人的**雷槍**。既然他們能在短時間內製造出強力武器，開發能力應該是沒有什麼問題。

第91話的時間比第90話前進了大約三年。這應該足以讓城牆內的人類開發出新的武器或技術了。說不定他們早就能夠造船渡海，派間諜潛入瑪雷了。

艾爾迪亞人真的背負著滅亡的命運嗎？

▼只有艾爾迪亞人能引出巨人力量的矛盾情況

「『始祖巨人』一旦落入瑪雷人之手，收容區裡的艾爾迪亞人就沒有用處了，到時候不論是在這座島上或是大陸裡的艾爾迪亞人都將完蛋。」

（第89話）

庫爾迦跟古利夏說的這段話，換句話說，瑪雷之所以讓艾爾迪亞人在收容區裡生活，完全就是「為了把他們變成純潔的巨人，納入軍事力量」。

而他們看上帕拉迪島的原因，則是島上所蘊含的龐大天然資源。為了達成這個目的，他們必須剷除在島上橫行的純潔的巨人，所以他們才會需要能夠操控純潔的巨人的始祖巨人。根據庫爾迦的說法，這就是瑪雷的行動邏輯。

瑪雷真的想把艾爾迪亞人趕盡殺絕嗎？我們對這件事有些質疑。在第91話中出現了幫助瑪雷軍攻打他國的艾爾迪亞少年少女，年輕的女士兵賈碧是這麼說的：「**占領帕拉迪島作戰的主力──『盔甲巨人』的繼承人……**」（第91話）

正如古利夏的回憶所示，瑪雷似乎會在各個世代培育巨人的繼承者成為「**戰士**」。第91話中登場的少年少女，應該就是接任萊納、貝爾托特、亞妮和吉克的下一世代。說不定是因為受到座標奪還行動失敗的影響，才讓世代交替提早開始了。此外，作品中也說明了是因為超大型巨人與女巨人被奪走後，大國瑪雷的軍事能力受到質疑，才會爆發戰爭。從這些地方就可以看出瑪雷的軍事能力有多麼依賴巨人了。

既然如此，就算瑪雷人心裡討厭巨人，但在他們獲得始祖巨人之後，還是得倚賴能夠繼承巨人的艾爾迪亞人。由於瑪雷是因巨人才能成為大國的，所以也不能隨便將艾爾迪亞人趕盡殺絕。不過就算是這樣，艾爾迪亞人所受的待遇也不會有所改善吧。

ATTACK ON TITAN
Final Answer

藏在城牆裡的巨人會被放出來嗎？

▼第145代弗利茲王早就料到會被進攻？

第145代弗利茲王在躲進城牆內時留下了「我跟『始祖巨人』已經簽訂了『不戰契約』」（第89話），以及「今後如果還想干涉我們的生活，躲在城牆裡的幾千萬個巨人，將會把地面上所有一切夷為平地」（第21集第86話）這樣的話，但這兩句話顯然是互相矛盾的。會不會是只專注於防守，不主動戰鬥，但若對方攻進來的話就會應戰的策略呢？總覺得好像也不太對。庫爾迦曾說過，「**在那句話還有抑制力的時候，確實享受了短暫的和平**」（第89話）。也就是說，第145代弗利茲王已經料想到敵人總有一天會攻進島上了吧。雖然不知道有這種想法的第145代弗利茲王的心情，但是庫爾迦這些艾爾迪亞復權派的人，應該也無法容忍這種毫不在乎地等待別人

前來蹂躪自己的國王吧。

另一方面，瑪雷並不知道所謂的不戰契約。畢竟對方都表明了，只要進攻就會喚醒城牆裡的巨人發動攻擊，就算是大國也不敢輕易進攻吧。雖然很想要資源，但進攻的風險太大，這應該會讓他們心生猶豫才對。這段猶豫的時間，會不會就是第一代雷斯王所謂的「享受短暫和平」的時間呢？

烏利所形容的「屬於人類的短暫黃昏」（第17集第69話）也和這種情況相當貼切。綜合以上資訊後，可以推測出第145代弗利茲王「並不想釋放藏在城牆裡的幾千萬個巨人」。不過，薩克雷總統則說：「如果我們……擁有擊退那些強大敵人進攻的方法，除了發揮『始祖巨人』真正價值，啟動『城牆裡的巨人』之外，應該就沒有其他手段了。」（第89話）

城牆內人類現在的處境，比第145代弗利茲王的時代更沒有退路。說不定未來會演變成艾連以他擁有的始祖巨人之力，解放幾千萬個巨人來攻擊瑪雷的情況。

已經演變成瑪雷與城牆內人類不得不戰的情況了?!

▼戰鬥從巨人對人類，轉變成人類對人類

《進擊的巨人》的故事，至今都是依照城牆中的人類（個體小又無力的弱小存在），對上巨人（不知道從哪裡而來，擁有壓倒性力量的怪物）的架構來描寫。但是在第89話中，這個架構可以說是完全瓦解了。漢吉在向希絲特莉亞女王以及調查軍團高層報告時，就明確地說過：

「我們面對的敵人，真正身分是……人類，也是個文明。──真要說的話……是整個世界！」也就是說，艾連等人之前對抗的巨人，其實都是被注射巨人脊髓液的艾爾迪亞人，若追溯到源頭的話，這些人和艾連他們一樣，都是「尤米爾的子民」。而且艾連他們還得知城牆外其實還有人類，也擁有文化，便察覺到這不是人類對巨人的戰爭，而是人類對人類的戰爭。

調查軍團在後來的一年內，用艾連的硬質化能力製作巨槌，殲滅了闖進瑪利亞之牆的巨人，並展開暌違六年的牆外調查，最後抵達了阿爾敏一直想看的海洋。照理來說，這應該是令人感動的一幕，但艾連的表情卻有些凝重。他對著米卡莎和阿爾敏說：

「在大海另一頭的是敵人。」

「如果將那一頭的敵人……全部都殺了，那麼我們……就能夠得到自由嗎？」（皆出自第90話）

追求真正自由的艾連把對巨人的憎恨，轉向蠻橫對待自己的瑪雷，這應該可以說是很理所當然的轉變吧。艾連等人會在之後與瑪雷爆發全面戰爭嗎？如果是這樣的話，會在何時發生呢？接著我們配合吉克與萊納的存在，一起考察看看。

195

▼已經現身的瑪雷的敵國將會帶來什麼影響？

首先可以想到的是瑪雷軍再次入侵帕拉迪島的情況，這應該是目前最有可能出現的發展吧。因為萊納、貝爾托特和吉克等瑪雷戰士，曾經為了尋求始祖巨人的力量而攻入帕拉迪島。

我們目前還不知道回到瑪雷的吉克和萊納等人正在做什麼，而且第90話的劇情也顯示了帕拉迪島上的巨人，在僅僅一年內就全被剷除的情況。

換句話說，這是在暗示瑪雷已經停止把艾爾迪亞人送往樂園了。

然後，在第91話中，其理由也公諸於世。大概從四年前（座標奪還作戰是九年前的話，第91話的時間應該是854年）開始，瑪雷便與「中東聯合軍」爆發了戰爭。850年是艾連覺醒為巨人的年分，也是導致艾爾文死亡的瑪利亞之牆奪還作戰執行的年分。因此，瑪雷雖然把野獸巨人和盔甲巨人送了進來，但因為爆發戰爭，大概也沒有空理會帕拉迪島吧。

另一方面，第91話也描寫了為展開大規模奪還作戰，瑪雷正在挑選巨人繼承者的情況。柯特是野獸巨人，賈碧則是盔甲巨人的繼承者候補。等

到他們的選拔和繼承結束，瑪雷很有可能會再次入侵帕拉迪島。

這樣一來，吉克和萊納應該就不會再有登場機會了吧。第91話中雖然出現了疑似萊納的人物，但吉克的情況則是完全不明。野獸巨人會在艾連與吉克的戰鬥還沒分出勝負的情況下就繼承給柯特嗎？說不定吉克會在自己的生命結束前對瑪雷展開什麼行動，這樣的發展也並非不可能。而且瑪雷當局並不知道吉克擁有弗利茲王家的血統，如果將這件事向艾爾迪亞人公開，或許吉克還有可能會成為像尤米爾這樣的教祖。

還有另一件事情也讓人在意，那就是這次登場的瑪雷敵人「**中東聯合軍**」。正所謂敵人的敵人就是友軍，如果城牆內人類與中東聯合軍合作，大國瑪雷說不定沒有足夠的軍事能力可以對抗。在這三年內，城牆內的人類對這些世界動向有多少了解呢？接下來的劇情走向實在令人好奇。

197

ATTACK ON TITAN
Final Answer

在瑪雷本土還有弗利茲王家的後代？

▼ 始祖巨人是只有王家才能操控的巨人

經過厄特加爾城的死鬥，得知尤米爾為巨人的衝擊性事實的隔天，萊納對艾連說了：

「我們的目的……是為了把所有的人類都消滅。」而且更說道：「只要你跟我們一起走，我們就不用再破壞城牆了。」（皆出自第10集第42話）

萊納的話顯示出，「奪回擁有智慧的巨人」也是他們的任務之一。這時艾連還沒有使出座標的力量，沒有任何人知道他擁有這種力量。但是，對萊納等人來說，艾連是「被城牆內人類搶走的瑪雷的王牌」，所以大概是打算先把艾連帶回瑪雷再說吧。這件事，從萊納說的「這樣危險也暫時

解除了」（第10集第42話）可以看得出來。但是，在那之後艾連使出了還不完全的座標之力，大家也因此得知他擁有始祖巨人的力量。無法成功奪回艾連的萊納，在這時把純潔的巨人扔向艾連，想要硬把艾連的巨人之力搶走。阿爾敏看到他的行為後驚愕地說：**「難道艾連被吃掉也無妨嗎？」**（第12集第50話）但萊納應該是想利用**「九個巨人的能力可藉由讓有能力的人類捕食來繼承」**的性質，讓純潔的巨人吃掉艾連，藉此奪取他的能力吧。

不過，若是如此，就會出現一個問題。第16集第64話中，羅德‧雷斯曾說：**「這個力量只有透過擁有雷斯王家血統的人，才能夠發揮真正的力量。」**（第16集第64話）

如果弗利茲王家第145代的國王＝第一代雷斯王的話，這句話也可以改寫成，**「如果不是擁有弗利茲王家血統的人，就無法發揮始祖巨人的真正價值」**。瑪雷已經找到擁有弗利茲王家血統的人了嗎？

▼瑪雷並不知道只有弗利茲王家的人才能使用座標之力？

首先可以想到的就是，瑪雷當局已經擁有繼承弗利茲王家血統之人的情況。關於第21集第86話中登場的黛娜・弗利茲，有一段說明：**「王家有一族拒絕逃到島上而留在大陸。其後裔目前就只剩她一個人。」** 如果這項訊息無誤，黛娜應該就是最後一位留在大陸的王家倖存者，只是黛娜和庫爾迦不知道罷了。而且，如果黛娜以外的王家成員才對。但是，也有可能瑪雷已經掌握了黛娜以外的王家倖存者，只是黛娜和庫爾迦不知道罷了。而且，如果與血緣遠近沒有關係，只要有稍微繼承到弗利茲王家的血統，就可以繼承始祖巨人的話，那**「王家一族」** 的範圍就很廣了。

若以讀者角度來看，絕對擁有弗利茲王家血統的人物只有一位，那就是古利夏與黛娜的兒子吉克。但是瑪雷當局毫不猶豫地把黛娜變成純潔的巨人，他們似乎不知道她就是王家的後裔。

若是如此，因為庫爾迦與古利夏都已經死亡，目前應該只有吉克知道自己擁有王家血統才對。認真說起來，如果瑪雷方也知道吉克的身分，大概就不會讓他成為進攻帕拉迪島的戰士了吧。看來他們的想法——並非由

於擁有吉克才想奪回始祖巨人。

這麼一來，就會出現一個問題──「瑪雷是否不知道始祖巨人的真正價值，只有繼承王家血統的人才能發揮？」萊納在艾連發動座標之力時曾驚訝地說：「偏偏『座標』……在最麻煩的傢伙手上。」（第12集第50話）卻不是說：「為什麼艾連會擁有那種力量？你能夠使用那種力量嗎？!」再者，尤米爾也沒有對艾連能夠發動座標之力這件事感到疑惑。

既然如此，瑪雷方說不定也以為始祖巨人與其他八個巨人一樣，只要吃下能力者就可以繼承能力。所以如果能捉到擁有始祖巨人能力的艾連當然是最好，但如果捉不到，只要隨便找個純潔的巨人把艾連吃了，再把巨人變回的人類帶回瑪雷就好。如果是這種想法的話，萊納在第12集第50話中，試圖讓純潔的巨人吃掉艾連的行為也就很合理了。

201

ATTACK ON TITAN
Final Answer

就算面臨毀滅的命運，還是不使用始祖巨人的力量？

▼「不戰契約」的真相仍在一團迷霧中

「如果艾爾迪亞人要再次讓世界陷入戰火，我們將會消滅他們。」

「想從我手中奪走『始祖巨人』是無濟於事的……」

「我跟『始祖巨人』已經簽訂了『不戰契約』。」（皆出自第89話）

庫爾迦曾對古利夏說的這些話，據說是第145代弗利茲王躲進城牆裡時所說的。即使《進擊的巨人》中已經有很多謎題開始真相大白，但這個「不戰契約」仍然是最大的謎題之一。

首先應該思考的是，「不戰契約究竟代表什麼意思？」這個問題。雖然知道「不戰＝不戰鬥」，但這究竟是「不與誰戰鬥」的宣言呢？第145代

弗利茲王是在巨人大戰的後期躲到島上的，如果想得直接一點，也可以理解成是在表達「不想再繼續看到艾爾迪亞人互相交戰」的意思。

另一項可以想到的應該是，「不想把巨人的力量用在爭鬥上」的想法吧。古利夏在解讀歷史文件時曾說過：

「我們的始祖尤米爾得到了巨人的力量，開墾荒地、開闢道路、在山上架設橋梁。」

「讓人們豐衣足食，促進這塊大陸的發展！」（皆出自第21集第86話）

如果古利夏的解讀正確，始祖尤米爾便是為了人民使用力量的「善良巨人」。始祖尤米爾的靈魂分給了九個巨人，但從名字來看，始祖巨人應該與始祖尤米爾最為相近。若是如此，就算他因為對巨人之間的鬥爭使人民痛苦的現況感到憂心，才簽訂不戰契約，恐怕也沒什麼好奇怪的吧。雖然不清楚第145代弗利茲王與始祖巨人進行了怎樣的溝通，但說不定始祖巨人也認同他的想法。

▼就算想使用也無法使用?! 始祖巨人的力量

另外一個不得不思考的，是就算想用也用不了始祖巨人力量的情況。

我們在第5擊也提過，這和弗利茲家與雷斯家為不同家族的想法有關。這個假設是繼承竄改記憶的巨人的雷斯家，以及繼承始祖巨人的弗利茲王家可能為不同家族，但巨人大戰時雷斯家吃掉了弗利茲家的始祖巨人，直接以第一代雷斯王的身分躲進城牆中。如果這個假設是正確的，就能夠解釋為什麼芙莉妲無法順利使用始祖巨人的力量了。

接下來就以前述假設為基礎繼續討論吧。在巨人大戰時吃掉始祖巨人的雷斯家當然想使用這種力量，但不是王家血統的人就無法使用，不難想像雷斯家知道這件事時會有多麼驚訝。

如果他想使用始祖巨人的力量成為新的國王，那麼就算對無法使用力量這件事大為震驚，進而躲進城牆裡，也就沒有什麼好奇怪的。因為他是基於自己的私利吃掉弗利茲王的，其他巨人難免會對他發動總攻擊吧。

就算是為了結束鬥爭才吃掉始祖巨人，情況也不會改變。明明是為了用始祖巨人的力量讓其他巨人服從，進而停止鬥爭，結果卻失去了能夠制止的國王，反而讓巨人之間的爭鬥更加嚴重。不過，他也無力去阻止這件事。最後他因為絕望與罪惡感，拋棄了其他巨人，把自己關進城牆裡。如果以前曾有過這段往事的話，就可以解釋芙莉妲所感覺到的罪惡感是什麼了。

如果無法使用始祖巨人之力，他是怎麼簽訂不戰契約的呢？有一種可能性是「故弄玄虛」。自己是假的國王，無法使用始祖巨人的力量，事到如今也沒辦法跟全世界公開這件事了。所以只好謊稱簽訂不戰契約，說「不再使用巨人的力量」，拒絕大陸的王家成員，並發表像是在威脅世人的「不惜讓城牆的巨人剷平這世界」（第89話）宣言，讓城牆與自己形成一種不可侵略的狀態。但是，他也做了總有一天會被瑪雷揭穿的覺悟，這或許跟烏利所說的「我想要在這屬於人類的短暫黃昏，建立一座樂園」（第17集第69話）是互相呼應的。

讓艾爾迪亞人滅亡的巨人大戰
已發生過好幾次？

▼野獸巨人與進擊的巨人共同擁有的過去過錯的記憶

「如果不這麼做將會重蹈覆轍……重演相同的歷史、重複同樣的過錯，一再發生。」

我們推測庫爾迦對古利夏所說的話，是混入了艾連的記憶，從下一句

「如果你真的想救……米卡莎、阿爾敏跟大家」（皆出自第89話）來看，未來或許有可能會演變成這兩人與城牆內的人類都被屠殺殆盡的情況。

在第20集第81話中，有一幕場面是新兵們在艾爾文的指揮下展開特攻，擔任誘餌，讓里維能攻擊野獸巨人。當時吉克也曾說過類似的話：

「所以才會一直重複犯錯。」（第20集第81話）

如果只有其中一方擁有這段記憶，應該就是該巨人本身的記憶。但這兩位巨人能力者都擁有類似**「過去曾犯下讓大家死亡的過錯的記憶」**，代表這或許是巨人大戰的記憶。因為我們認為野獸巨人和進擊的巨人，應該都參加過這場大戰。而這場巨人大戰應該也有艾爾迪亞人或除此之外的人參加，他們肯定會因無法抵抗巨人威脅而被殺害。另外一種可以想到的情況，則是擁有連接所有巨人的通道的始祖巨人，把記憶傳給了這兩人。說不定始祖巨人曾對分別擁有進擊的巨人與野獸巨人的艾連與吉克傳送過某些訊息。

目前可以明確斷定的，或許是這段同樣迎向悲慘結局的歷史，已經不斷重複好幾次了吧。如果這段歷史全都是壞結局的話，就可以推論**「爆發巨人戰爭這件事本來就會脫離大家都能獲救的道路」**。既然如此，若艾連打從心底希望可以拯救米卡莎和阿爾敏的話，就必須選擇**「沒有發生巨人大戰」**的過去了。

ATTACK ON TITAN
Final Answer

始祖巨人的「操控」並不是控制的意思？

▼操控所有巨人是什麼意思？

在目前的《進擊的巨人》中，「始祖巨人的力量是操控所有巨人的力量」。但是操控和命令純潔的巨人的敘述，在女巨人或野獸巨人身上也出現過。女巨人在第7集第27話中發出喊叫，讓純潔的巨人聚集到自己身邊。

野獸巨人也在第9集第35話中，對純潔的巨人說「你們可以動了」這句話，而且他還在第20集第81話說了「我的巨人」。雖然不知道這是「我製造的巨人」還是「聽我命令的巨人」的意思，但野獸巨人可以命令純潔的巨人這個認知應該無誤。所以我們也無法斷言操控其他巨人的力量，是始祖巨人特有的能力。

另一方面，在第89話中也出現了「始祖巨人＝座標」、「所有巨人……」、「透過超越空間的『道路』」等說明。所以本書推測「始祖巨人說不定可以讓所有巨人收到過去、現在與未來的記憶」。也就是說，想透過道路讓人看見未來的記憶也是行得通的。在庫爾迦身上發生的現象就是如此吧，這感覺才比較像是始祖巨人特有的能力。

每一位尤米爾的子民都會連接到那個座標，

不僅如此，若他能介入過去、現在與未來的記憶，那他是不是也能夠將記憶整個回溯呢？如果能夠將所有尤米爾子民的記憶回溯，那就跟讓整個世界輪迴是一樣的意思了。萊納等人稱始祖巨人的能力為座標，如果其概念只是稍微改變座標的位置，就可以讓所有的巨人都一起輪迴，也很符合「座標」這樣的形容了吧。

因此，若能夠獲得未來的記憶，這種力量是十分強大的。只要使用這種力量，別說是人類了，甚至連歷史都可以自由自在地操控。這說不定就是始祖巨人的力量，被稱為「操控所有巨人的力量」的理由。

ATTACK ON TITAN
Final Answer

只要還能夠巨人化，就會一直受到世界憎恨

▼瑪雷人認為艾爾迪亞人是怪物

《進擊的巨人》目前的劇情走向，已經演變成「城牆內人類對上瑪雷」的架構了。知道與自己戰鬥的對手原本是人類時，調查軍團應該感受到了相當大的衝擊。第13集第51話描繪出柯尼的悲傷與漢吉的悲痛表情就可以證明這點。

另一方面，瑪雷對此事的認知則與他們不同。瑪雷知道巨人的真面目，也知道怎麼製造巨人。對瑪雷來說，能變成巨人的艾爾迪亞人應該「和自己是不一樣的人」，古洛斯上士的話便已經表現出這種想法。

「只是體內吸收了巨人的脊髓液就能變成巨大的怪物，這樣子還敢說跟我們一樣都是人類嗎？」（第87話）

瑪雷人心底應該抱持著「艾爾迪亞人是怪物」的想法吧。就算面對向瑪雷宣誓忠誠，為了瑪雷戰鬥的艾爾迪亞人，他們也會若無其事地說出像「沒辦法？這是命令嗎？你這艾爾迪亞人是在對我下命令嗎？」（第91話）這樣子歧視他們的話來，可見瑪雷方的恨意是相當深沉的。既然如此，瑪雷應該不會在攻擊城牆內人類時手下留情。因為對手是一群怪物，貝爾托特也曾說過艾爾迪亞人是「惡魔的後裔」（第12集第49話）。

不過，這對瑪雷方來說也是相當矛盾的情況。因為他們雖然把艾爾迪亞人當成怪物，但為了以世界大國的身分統治世界，他們也需要巨人。目前各個國家都在製造強大的武器，如果要讓國家更為強盛，與其像古洛斯上士那樣排斥艾爾迪亞人，或許還是把他們當成最重要的武器比較好。無論如何，瑪雷大概都會繼續執著地追求城牆內人類所擁有的巨人力量——始祖巨人，這一點是毋庸置疑的。

ATTACK ON TITAN
Final Answer

▼只要還有巨人化能力，就無法避免滅亡?!

換言之，只要艾爾迪亞人還能夠變成巨人，瑪雷就會一直歧視艾爾迪亞人，只把他們當成武器來對待，同時也會被瑪雷以外的國家視為恐怖的武器。說不定就算沒有民族淨化的歷史，以及第145代弗利茲王躲進帕拉迪島的過去，他們也一直因為巨人化而遭受迫害。

即使城牆內人類不想與其他人鬥爭，希望與瑪雷和解，瑪雷也不太可能會接受。就算奉上始祖巨人的力量，艾爾迪亞人頂多也只會被當成武器而變為巨人。換句話說，目前城牆內人類與瑪雷之間的大戰無可避免，而且城牆內人類戰勝瑪雷的可能性幾乎等於零，因為瑪雷在人數和資源上都擁有壓倒性的優勢。就算城牆內人類持有巨人的力量，走向壞結局的可能性還是很高。

思考到這裡，我們也冒出了這樣的想法。對艾連等人而言，瑪雷與城牆內人類的戰爭，很有可能會演變成壞結局。就算追尋不戰鬥的道路，只

要艾爾迪亞人還擁有巨人能力，瑪雷就會敵視艾爾迪亞人。為了徹底迴避這樣的情況，艾爾迪亞人需要的會不會是沒有巨人能力的世界呢？換句話說，他們需要的是始祖尤米爾沒有與大地的惡魔簽訂契約的過去。

我們目前推測《進擊的巨人》，有可能存在著米卡莎（東洋人家族）發動的輪迴與巨人能力造成的記憶輪迴。而且也猜測米卡莎的輪迴，「**或許是想要實現艾連的心願才發動的**」。因為至今艾連的目標都是「驅逐所有巨人」，輪迴也是往這個方向發動的吧。

不過，如果艾連的願望是「**不想看到艾爾迪亞人同胞互相殘殺，不希望米卡莎和阿爾敏因為與瑪雷開戰而死，想要拯救大家**」的話⋯⋯米卡莎的輪迴或許就會去實現這個願望。而且說不定能夠發現可以完全避開「城牆內人類與瑪雷的戰爭」的分歧點——**始祖尤米爾・弗利茲得到巨人力量之前。**

ATTACK ON TITAN
Final Answer

為了拯救大家，艾連應該選擇什麼道路

▼阻止尤米爾‧弗利茲簽下契約即是輪迴的最終目的地嗎？

在前項考察中，我們調查出「大家都能獲救的分歧點，是在始祖尤米爾‧**弗利茲得到巨人力量之前**」的推測，現在再來思考一下目前第91話中艾連等人的現況吧。

● 城牆內世界的歷史是從巨人大戰末期，第145代弗利茲王（第一代雷斯王？）和始祖巨人一起躲進帕拉迪島的事件開始的。

● 城牆內的人類幾乎都是尤米爾的子民，只要注射巨人的脊髓液就會變成純潔的巨人。

● 大陸上的艾爾迪亞人因為民族淨化的歷史，被視為「**可以巨人化的惡魔民族**」，受到憎恨，被關在瑪雷國內的收容區裡。在城牆外遊蕩的巨人，

就是被迫巨人化的艾爾迪亞人。

● 瑪雷為了維持大國的地位，以及獲得帕拉迪島上的天然資源，希望能奪回始祖巨人，所以把盔甲巨人等人送了進去。

● 瑪雷很有可能會為了奪取始祖巨人與城牆內人類開戰。

無論是不合理的城牆內生活，還是過去發生的巨人大戰，全都可以說是巨人能力所造成的。不是因為艾連個人，而是「艾爾迪亞人能變成巨人」造成了鬥爭。既然如此，艾連真正該追尋的輪迴目標，就是「尤米爾·弗利茲與大地的惡魔簽訂契約之前」。如果尤米爾·弗利茲沒有獲得巨人能力的話，艾爾迪亞人就不會落入現在的處境了。目前我們還不知道尤米爾·弗利茲是怎麼跟大地的惡魔簽訂契約，若是尤米爾主動向大地的惡魔提議簽約，是否就需要以輪迴來阻止呢？就算是大地的惡魔誘惑尤米爾簽下契約，也必須阻止他接受這個誘惑，通往大家都能得救、未來的最終目的地——**「與始祖尤米爾·弗利茲交戰」**。這樣的發展，是否也十分有可能呢？

「……我問你……
如果將那一頭的敵
人……全部都殺了，
那麼我們……就能夠
得到自由嗎？」

By
艾連・葉卡
（第90話）

Gigantis Sceleton
in monte Erice propè Drepanum
inventum Boccatio testa sex cu-
bitorum.

參考文獻

『本当にいる世界の「巨人族」案内』
山口敏太郎（笠倉出版社）

『ギリシア・ローマ神話―付インド・北欧神話 』
トーマス・ブルフィンチ著、野上弥生子訳（岩波書店）

『北欧神話と伝説』
ヴィルヘルム・グレンベック著、山室静 訳（講談社）

『北欧神話』
パードリック・コラム著、尾崎義 訳（岩波書店）

『いちばんわかりやすい 北欧神話』
杉原梨江子 監修（実業之日本社）

『図解 北欧神話』
池上良太 著（新紀元社）

『図解 日本神話』
山北篤 著（新紀元社）

『北欧神話物語』
キーヴィン クロスリイ・ホランド 著、山室静 訳、米原まり子 訳（青土社）

『完全保存版 世界の神々と神話の謎』
歴史雑学探究倶楽部 編集（学研パブリッシング ）

『ケルトの神話―女神と英雄と妖精と』
井村 君江 著（筑摩書房）

『知っておきたい日本の神話』
知っておきたい日本の神話 著（角川学芸出版）

『世界の神話伝説図鑑』
フィリップ・ウィルキンソン 著（原書房）

『世界神話事典』大林太良 著（角川書店）

『ゲルマン神話―北欧のロマン』
ドナルド・A. マッケンジー 著（大修館書店）

『ゴリアテ』
トム・ゴールド 著、金原瑞人 翻訳（バイインターナショナル）

『北欧神話の世界―神々の死と復活』
アクセル オルリック 著（青土社）

『北欧神話』
H.R. エリス デイヴィッドソン 著（青土社）

『「北欧神話」がわかる オーディン、フェンリルからカレワラまで 』
森瀬繚 著、静川龍宗 著（ソフトバンククリエイティブ）

『神話と伝説バイブル』
サラ・バートレット 著、大田直子 訳（産調出版）

＊本參考文獻為日文原書名稱及日本出版社，由於無法明確查明是否有相關繁體中文版，在此便無將參考文獻譯成中文，敬請見諒。

人類與巨人的戰爭
將轉變成人類與人類的戰爭?!

▼大國瑪雷的登場更加深了故事的謎團與意味……

我們在本書整理了至今《進擊的巨人》中埋藏的各種伏筆，並統整了針對這些伏筆的考察。在閱讀本書的過程中，應該會有不少讀者再次驚訝於這部漫畫的謎題，竟是如此縝密與巧妙吧。這些由詳盡細緻的設定與劇情走向構成的伏筆，是以相當自然的形式布滿漫畫的每一個格子，一般來說在閱讀時應該都會跳過才對。

然而近期《進擊的巨人》的劇情發展，應該可以用「怒濤」來形容。在故事中擔任掌舵手，目前引領艾連等人前進的艾爾文團長死亡，阿爾敏吃下貝爾托特，獲得超大型巨人的力量，這樣的故事內容雖然令人痛苦，卻也深深吸引著讀者，足以讓人重看好幾次。諫山老師在2013年9月

號的《GONG KAKUTOGI》內的對談中，雖然曾說過：「**進擊的巨人是以20集完結為目標。**」但令人高興的是，《進擊的巨人》在第20集發售後仍舊持續進行，我們這些粉絲也能夠更加享受這部作品，但這第20集正好是調查軍團在希干希納區與吉克、萊納和貝爾托特激戰並分出勝負的一集。

然後到了第21集，艾連等人雖然付出許多代價，不過還是抵達了故事一開始設定的目標──地下室，並得知城牆外還有人類的世界真相。

照這種情況看來，雖然還沒有完結，但第20集應該可以算是象徵故事告一段落的「**第一部完結**」的集數吧。漢吉在第21集中對阿爾敏說：「**所以我們將艾爾文的性命以及巨人的力量都託付給你。不管別人怎麼說，你已經是這樣的角色了。我期待你對人類能有更進一步的貢獻。**」阿爾敏則回答：「**我……將要扛下……艾爾文團長的責任嗎？**」（皆出自第21集第85話）這是否代表阿爾敏成為了調查軍團中更為重要的人才呢？同時，身為女巨人捕獲篇與王政政變篇這些第1～20集故事的中心人物艾爾文團長，也有將任務交給阿爾敏，所以才展開了第二部呢？超大型巨人的力量與掌控故事走向的角色……阿爾敏說不定背負了比主角艾連更重大的任務，他

今後又會有怎樣的表現呢！我們會比以往更加關注阿爾敏，同時期待著接下來的《進擊的巨人》。

在今後的《進擊的巨人》中，出現了許多大為挑動讀者研究欲望的謎題，像是新登場的**大國瑪雷**與其野心、107年前的**「巨人大戰」**、**「九個巨人」**，以及第145代弗利茲王所簽訂的**「不戰契約」**等等。特別值得一提的是艾連所說的：**「⋯⋯我問你⋯⋯如果將那一頭的敵人⋯⋯全部都殺了，那麼我們⋯⋯就能夠得到自由嗎？」**（第90話）從這句話可以得知，今後故事所描寫的並不會只有人類與巨人的對立局面，還會出現**城牆內人類**與**瑪雷**的新對立局面。此外，從第91話開始，突然間就描寫起在瑪雷的艾爾迪亞人的戰鬥了。本書一開始只把到第90話為止的內容當成考察範圍，但原作中突然出現與瑪雷交戰的**中東國家**、**瑪雷戰士候補生**，以及**未來將繼承「野獸巨人」的柯特**，這些角色也讓我們嚇了一跳。雖然第91話的內容還不足以進行考察，但本書還是利用之前已經公開的真相，試著挑戰新出現的謎題。雖然我們的考察要到之後才會知道是否正確，但漫畫界的巨人⋯

諫山老師究竟會用什麼方法來解開至今累積的謎題呢？而這些新角色的戰鬥又會如何跟艾連等人扯上關係呢？我們都會與讀者們一起興奮地期待後續。

諫山老師曾公開表示，「《進擊的巨人》的結局在開始連載時就已經決定了」，也在官方導讀書第三冊《進擊的巨人 ANSWERS》中，表示「故事正順利地朝連載開始時決定的結局前進」（P173）。諫山老師也說過結局可以算是「會讓人產生心理陰影的類型」，總而言之，故事的終點似乎已經確定了。不斷出現洶湧浪濤般發展的《進擊的巨人》，將會迎來什麼樣的結局呢？雖然只有作者諫山老師才知道答案，但我們也從旁進行各種考察，以現況為基礎推論出故事結局。這是否會成為我們「進擊的巨人」調查兵團「進擊」的一步，要到將來才會知道答案，但我們仍希望這些研究，能成為閱讀完本書的讀者們之助力，期望有一天，隱藏在這部漫畫裡的謎題能獲得解答，並在此結束這份調查報告。

「進擊的巨人」調查兵團

ATTACK ON TITAN
Final Answer

「我們每個人……
打從出生開始……
就是自由的。
這跟拒絕接受它的人有多
麼強大………毫無關係。

不管是燃燒的水或是冰凍
的大地，那都無所謂。
凡是看過它的人……
將是這世界上……
最擁有自由的人。」

By 艾連‧葉卡（第4集第14話）

國家圖書館出版品預行編目 (CIP) 資料

「進擊的巨人」最終研究 2：生存之戰
／「進擊的巨人」調查兵團編著；爬格
子翻譯. -- 初版. -- 新北市：大風文創，
2018.12　面；　公分. --
(COMIX 愛動漫；33)
ISBN 978-957-2077-63-4(平裝)

1. 動漫 2. 讀物研究

947.41　　　　　　　　107015009

編著簡介：

「進擊的巨人」調查兵團

由 Kouhei（コウヘイ）、Itou （ イトウ）、Hiroaki
（ヒロアキ）、Kouki（コウキ）這四位所組成，是針
對講談社所發行的《進擊的巨人》（著・諫山創）持
續相關研究的非官方組織。調查作品世界中所分布
的各式各樣謎題，分析及尋找打倒巨人之路，且持
續活動中。

COMIX 愛動漫 033

「進擊的巨人」最終研究 2：生存之戰

編　　著／「進擊的巨人」調查兵團
翻　　譯／爬格子
特約編輯、排版／陳琬綾
執行編輯／張郁欣
編輯企劃／大風文化
發 行 人／張英利
出 版 者／大風文創股份有限公司
電　　話／(02)2218-0701
傳　　真／(02)2218-0704
網　　址／ http://windwind.com.tw
E-Mail ／ rphsale@gmail.com
Facebook ／ http://www.facebook.com/windwindinternational
地　　址／ 231 台灣新北市新店區中正路 499 號 4 樓

香港地區總經銷／豐達出版發行有限公司
電　　話／（852）2172-6533
傳　　真／（852）2172-4355
地　　址／香港柴灣永泰道 70 號 柴灣工業城 2 期 1805 室

初版四刷／ 2024 年 5 月
定　　價／新台幣 280 元

「Shingeki no Kyojin」Saishuu Kenkyuu 2 "Zahyou" ga Sashisimesu Monogatari no
Shuchakuten
Text Copyright © 2017「Shingeki no Kyojin」Chousa Heidan
First Published in Japan in 2017 by KASAKURA PUBLISHING Co.,Ltd.
Complex Chinese Translation copyright © 2018 by RAINBOW PRODUCTION
HOUSE CORP.
Through Future View Technology Ltd.
All rights reserved